空間 練習題

龐嬈 著

自己的身體就像一個空間，人把自己打扮好，才會有自信，

並從中慢慢形成自己的美感。

我把空間看成「立體畫布」，展開對視覺創作的種種想像。

看老房子，最重要的是能看出它的未來。

但是要看出房子的未來，

需要對空間有一定的想像力。

我的空間就是牠們的，

牠們的空間我也能用，

人和貓的空間應該是互相融合的狀態，

而不能只考慮人或貓，

變成單獨為人或貓設計的空間。

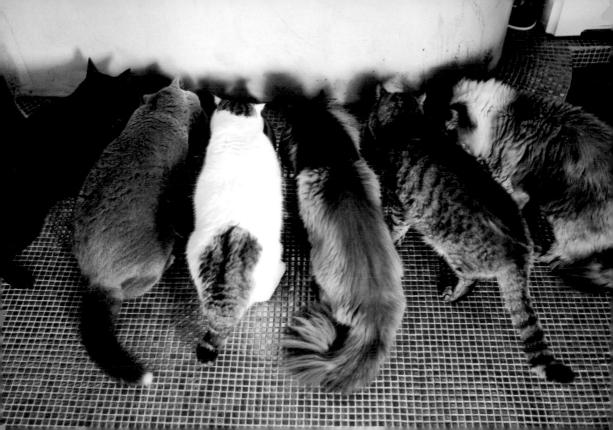

不是不斷添加東西才叫「有做」。

我想提倡「布置」，而非裝潢或裝修的概念。

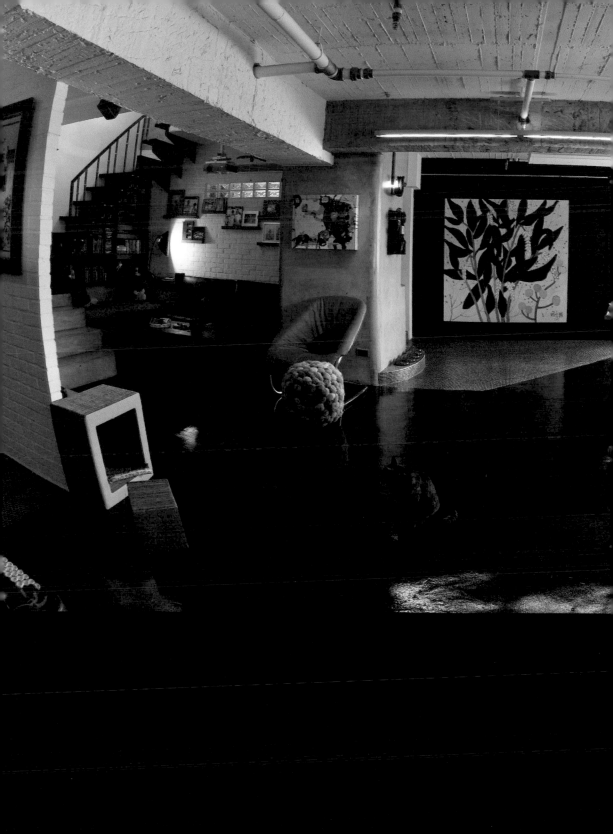

「空間美感」藏在血液中

設計師／潘昭樺

認識她快十五年，她是藝術家，我是設計師，前幾年我們幾乎沒有感覺到這兩個範疇，會有太密切的交集。

後九年因為《龐銚敲敲門》，才發現她的「空間美感」是藏在血液中的。

就好像貓一樣，進到一個不同的空間，馬上知道什麼是「門」？哪裡有窗？哪裡有通道？哪裡有好玩的？一下子就搞清楚，別想唬弄她這個不行，那個有困難，一切都是天生的。

就好像貓總是叫我幫牠們開門：妳少來，我知道裡面！我進去一次就知道，這是個可以通到哪裡的門，裡面有什麼好東西。妳給我開門！

對，她就是這樣，不管什麼樣的空間，她都可以優雅的，用不同的角度，找到在裡面翻滾的方式。

一種「剛剛好」的生活感

建築師／林淵源

龐銚這本書像午後三點剛烤好的吐司，微焦的慢拍雷鬼味道加上一咪咪的橘子醬，搭配咖啡剛剛好。

我常覺得建築空間裡最迷人的應該不是形式，也不是有著閃亮稱謂的風格，而是氣味，以及莫可名狀的既視感。

比如春天窗台旁邊的嫩草氣息與夏天雷雨後曬在陽台上的日光味道，又如秋天院子落在石板地上的枯葉那股堅果大叔味兒與飄浮在冬夜火爐旁的泥煤威士忌尾韻，這些都是帶著情緒來到空間裡跟我們的五感相認的美好記憶，我們在旅行時夾進無形的相本，也在日常裡收藏著。

龐銚的屋子就是她自己，她住在自己裡面也跟自己遊戲著，這裡的主角除了陽光、空氣、擅長發呆的植物和水，還有那隻優雅如女巫的貓與黑色，一種「剛剛好」的生活感。

帶著這本書，讓身體與心情安放在一個最能懶懶窩著的角落，找到屬於自己的氣味吧！

訓練自己看「好看」的東西　《龐銚敲敲門》導演／林豫錦

房子和人的關係，像是情人、朋友、家人和另一個自己。

一個好房子，不但讓人有歸屬感，更給足了自在舒適。

一個屬於自己的好房子，帶著故事和個性，那是人所賦予給它的樣貌和痕跡。

我們常笑說龐銚的畫，永遠分不清楚方向，到底是有鐵釘的那一邊往上，還是有銅片的那一面往下?!一如她打造出來的空間，模糊了界線，去除了框架，反而增加了觀看時和居住時的趣味。

龐銚是個慢熟但恆溫的人，一旦開啟她的信任，就像掉進愛麗絲的夢遊仙境，而我們就像拿到入場券，走進她腦袋中那無限驚喜和天馬行空的想像空間。

黑白灰加上金屬，看似最冷的組合，她卻創造出豐富的層次和溫度。

而一般人眼中曲高和寡的藝術品，在龐銚的家中，卻能看見和居住者親密的情感互動。也許正如龐銚所說：「要訓練自己看『好看』的東西，當你習慣看不好看的東西，久而久之就會麻痺，但多看好東西，就能逐漸提升自己的習慣，美感是經年的累積，好的空間設計就是把好的美感落實在生活裡。」

這本書，又讓我再一次掉進龐銚的夢遊仙境，感受更多空間的奇幻故事。

想像與記憶

設計師／毛家駿

記得有次和龐銚對談，我們都對「生活中的許多過程和儀式應該持續存在」有所共鳴。

像是做麵包，可以選擇使用預拌粉，按下麵包機，不用多久，就有香噴噴的麵包可以吃。

但是，如果有一天，試著由新鮮蘋果開始培養酵母，每日餵養，成長後，和進麵團等待發酵，再手揉成形進爐烘烤；當入口咀嚼的那一刻，就會明顯感受其中風味的不同。

而和龐銚聊空間，常常是這種生活歷程的重新拾回。因為交換到的，不單是空間的再造基準；更多的時候，是擷取來自記憶、旅行、生活軌跡，拼貼與構成空間的諸多想像。

空間，有傳遞情感的魔力

記憶裡，小時候一直在搬家，從北京到香港、到台北，從一個城市到另一個城市，只有六歲離開北京那天，感覺上有些不安，大概隱約地知道這會是個很大的轉變吧！之後的搬家都像是遊戲。我喜歡看到空間裡一團亂、一堆紙箱（這好像貓的行為是喔），東西被翻出來分類，丟棄或打包，這一切充滿著不確定性，但又充滿了一切的可能。就這樣，每一次的離開都讓我眼睛發亮，期待在另一個陌生的空間裡堆積情感，再把這些情感記憶打碎或打包、帶走再重組。而空間，就有這種傳遞情感的魔力。

二○○七年的暑假，陪父母去了一趟巴黎。因為爺爺在二○年代時曾在那兒留學，我們刻意去找了他當年就讀的「La Grande Chaumière 大茅屋學院」。因為正值暑假，學校沒有開放，還是一位像工友的老伯幫我們開了門，也大概介紹了一下學校的現況。其實現在的大茅屋比較像一般的畫室，只有一間教室，裡面不大，也顯得斑駁，而且學生多半是來自日韓的短期遊學生。在這個遙遠老舊，又充滿松節油氣味的空間裡，卻有一種說不出的熟悉感。我對爺爺的印象不深，記憶裡他是有著一頭白色亂髮的老人，據說，我還常因這頭白髮而嚇哭。自六歲離小板凳在畫室中間坐了許久，我想，我了解他的感受。看著父親拉了一張

屏北京後，就沒再見過他了。我接下來對他的認識，大多來自父親的口述或一些書上的資料。但所有這些模糊零星的片段，都因這個遙遠的畫室而變得清晰且真實。家人們對繪畫的情感，透過了這個空間傳遞。熟悉的畫架、熟悉的凌亂、熟悉的松節油味，和陌生卻又熟悉的爺爺。

從遷移變動的空間，到感受情感的空間，近十年，因為生活和工作上的需要，前後整理了自己的工作室和家人的窩。過程很磨人，但又十分有趣值得。在這兩次灰頭土臉卻又充滿驚喜的經驗中，梳理出了自己看待空間的方式。因為自己不是設計師，所以是從繪畫的角度切入，把空間想像成一幅巨大立體的畫布，融入了對結構、比例、色彩、質感的概念。這一切都不容易，所以要特別感謝前後兩位設計師好友，為我落實了天馬行空的想法，把一切的「似乎」、「也計」、「可能」，化為真實的存在，讓所有的夢都有了一個最適切的位置，也讓我有機會和大家分享對空間美學的想法。

人，是個體，如同一個「點」，而人和家人朋友的關係，交織錯落形成了個不同的「線」，居家空間就像能呈現這種關係的「面」。當我們加入了個人的喜好、故事、生活形態等，如同注入了更多的肌理質感，再經過時間的醞釀，空間像個有機體，逐漸形成了一個有人味和溫度的家。

這，就是我對空間的想像。

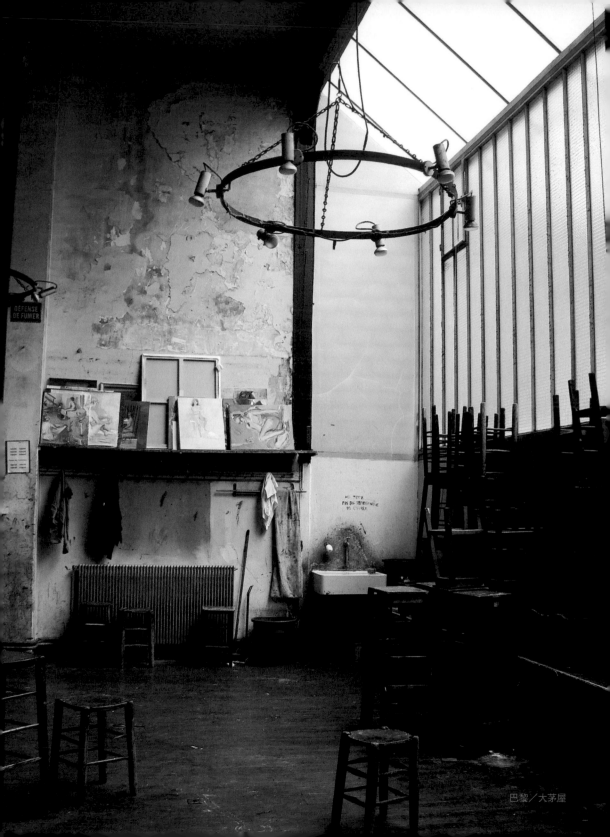

巴黎／大茅屋

北京老家門口

目錄

看與想 的練習

壹

遊戲般的遷徙生活

美感與空間經驗的累積

有些丟掉了，有些帶走，
到另一個空間，
這些物件又重新組合起來，
呈現新的樣貌，
和新的城市、新的空間，
發生不同的連結與情感。

搬家和遷徙，從小便在我的生活中占據舉足輕重的位置。出生在北京，六歲時隨父母遷居香港，十三歲再搬到台灣定居……不斷從一個城市搬到另一個城市，讓孩童的我因此對空間的感受不會太木訥。另一方面，也讓我對空間懷有一種「大破大立」的感情，不只是不害怕遷移，而是更喜歡拆除和重建一個空間的過程。

每個人對空間的感覺都不一樣。有些人對空間很依賴、眷戀，捨不得搬家，而我時常搬家，捨不得的心情少了，取而代之的，是探索和好玩的新鮮感。為了搬家而打包，這個行為本身也有種趣味。收拾東西的過程，就像檢驗這段時間的生活記憶。有些丟掉了，有些帶走，到另一個空間，

這些物件又重新組合起來，呈現新的樣貌，和新的城市、新的空間發生不同的連結與情感。對我來說，這些都是自然的，值得期待的經驗。

度過大半年童年時光的香港，在印象中，是個熱鬧繁華的城市。香港的住宅空間都很小，但公共空間在英國的規劃下，形成了一種中西融合、新舊交錯的市容，既有商業大樓，也有街角的阿婆報攤，落差很大，走兩步就是截然不同的世界。這種多元、豐富的城市感覺，某種程度也為我塑造了思想的活潑性。

不能說香港生活直接影響我的美感養成，但，有個經驗倒是值得一提。十三歲時到台灣，進了中學讀書，最大的感覺是：台灣是個風塵僕僕而封閉的地方，跟香港的多元反差很大。在香港念書時，穿耳洞、戴手環，校服是英式的，女生穿小碎花襯衫配呢製格子連身小裙，男生穿深藍色西裝和呢外套，但台灣學生不只不准戴耳環，還得剪很醜的西瓜頭，制服的顏色、尺寸更是醜到不行，要不是合身到彆扭，就是非常鬆垮。真不懂為什麼非得把學生弄得很醜，難道這樣學生才會乖乖念書嗎？這讓我意識到，自己的身體就像一個空間，人把自己打扮好，才會有自信，並從中慢慢形成自己的美感。

不管是北京、香港或台灣，家裡的空間都不大。北京的家最小，就一個房間，一張大床。還記得爸爸的學生來時，會把畫攤在床上和地上，年幼的我就在床上爬來爬去，看到的都是作品。回想起來，藝術之於我，並不是父母給了怎樣的教育或潛移默化，而是一種更自然的、因為生活其中而被環境「薰」成的。

因為家裡小，爸爸媽媽也都把家當工作室，十五歲之前我是沒有自己房間的，但也不覺得有強烈想要一個房間的欲望。等到有了自己的房間後，開始對空間擁有支配、選擇的權利，第一個意識到的，是喜歡「明亮」這件事情。不喜歡沒有窗戶的房間，因此，在第一個房間裡，關於擺設最重要的決定，就是把書桌擺在一扇大窗戶前面。

另一件有趣的記憶，是我這小孩從小就龜毛，有整理癖。媽媽說，小時候我有個玩具箱，哪個玩具放哪個位置，兩、三歲的我記得一清二楚，玩完玩具後也一定按照原來的順序放好，一點都馬虎不得。想來這就是天生的個性，雖然有點討厭，但是，所有的美感確實都建立在簡單和規律上，否則就容易一團亂.；所謂的亂中有序，要先有序，才有本事去亂。也因此，一間不只明亮、也很整齊的房間，總能讓我的心情大好。■

北京的臘月

視覺的流動

在旅行中學習觀看

旅行就是一種流動，
也讓更多的視覺流進來，
成為創作和生活的養分。

或許是小時候常搬家的關係，長大後，發現自己一直在尋找和童年相似的、流動而不經意的視覺經驗。旅行就是一種流動，也讓更多的視覺流進來，成為創作和生活的重要養分。

在三十歲前的幾次旅行經驗讓我學習了很多，那時去了希臘、東歐、埃及……不愛選擇看似先進漂亮、乾淨或安全的國家，反而喜歡在視覺和文化上能帶來衝擊和落差，或者說是比較有「異國情調」的地方。具有差異性的文化和視覺，能訓練我們的眼睛，讓眼睛越來越銳利。一九九九年，和朋友去了希臘旅行，看到很多符合一般人印象、藍屋頂白牆的希臘式房子，可是除了這些之外，還有更多細膩的細節存在於當地——用石頭錯落拼成的樓梯、一些小路徑、從這戶人家的院子可以看見隔壁人家的院子，以及希臘房子的「特定比例」。這些特定比例出現在窗戶、建物的邊緣，雖不起眼，卻構成了當地的特定氣氛。

回到台灣後，很常看到所謂的希臘風建築出現在海邊，但，並不是有藍頂白牆就叫希臘風。風格是由許多特定細節形成的，不只是把牆刷白而已，還包括不規則的牆面、圓弧形的倒角、稍微歪斜的凹洞……一般人在模仿時，不會看得這麼仔細，只要漆了白色和藍色就說是希臘風，但希臘建物的細節和精神，其實是沒學到的。

最難忘的日落　聖托里尼島／伊亞Oia

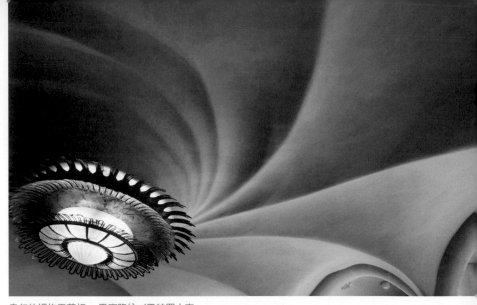

奇幻的螺旋天花板‧巴賽隆納／巴特羅之家

如果有機會旅行，選擇自助或半自助式比較有趣，也比較自在，否則容易流於走馬看花。當你真正走進一個城市的小巷弄裡，才能真正感受到當地建築的氣氛和細節。情願多花一點時間待在現場，多看、多觀察，真實地感受氣候、建築在空氣中的質感、人們說話的語調和聲音……所有各式各樣加在一起的東西。而不要盲目地拍了一堆照片回家再慢慢看。花點時間仔細觀察，注意細節，慢慢地，看東西時就能更篤定、更敏銳：怎樣的藍才是希臘藍？深一點、淺一點，比例不對，顏色不對，很快就能掌握到，也有助於培養自己對事物的喜好或美感。

旅行滿足了我對視覺刺激的需求，成為了記憶，也留在生活之中。從各國帶回的戰利品，成為家中的擺設或實際使用的物件；不同城市的建築風格，也多少影響我對空間的想像。透過合乎整體氛圍的規劃和擺設，旅行的意象就能停駐在家中，與每日的居家生活結合。■

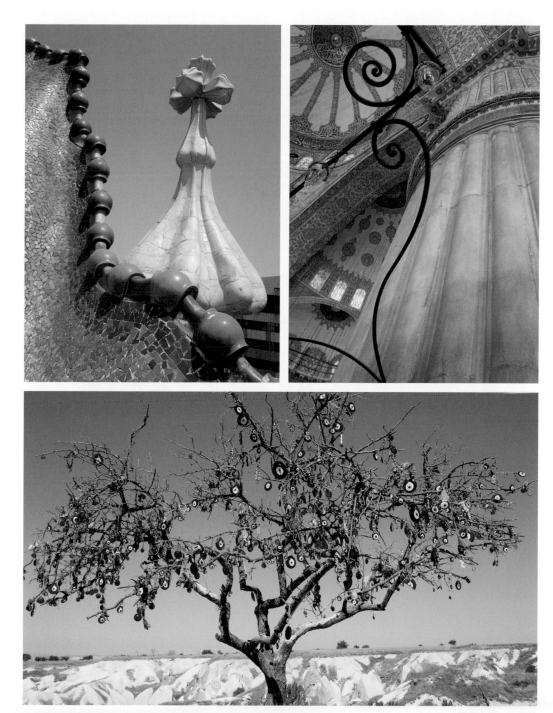

惡魔之眼・土耳其

空間

我的立體畫布

我雖不是室內設計師，

但創作時所在意的空間結構和構成，

都和設計有著直接的關係。

我把空間看成「立體畫布」，

展開對視覺創作的種種想像。

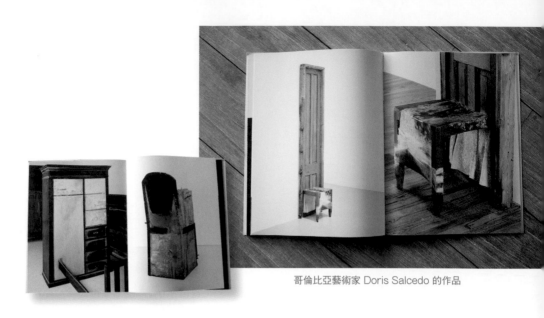

哥倫比亞藝術家 Doris Salcedo 的作品

　　畫畫時，我重視是否能在平面的作品上，展現出空間感和結構，以做雕塑的思考邏輯，希望畫作能呈現出一種有重量的體積感。反之，在立體作品上，則追求可以從各個面向或角度，都能看見「畫意」。可以說，在面對平面和立體時，是顛倒思考的。說到畫意，我特別喜愛 Doris Salcedo，她自九〇年代開始以兩件或多件的舊家具作結合，製作成大型的家具雕塑，有時在櫥櫃中還能隱約地看見被水泥封住的舊衣物，或是蕾絲的紋路，非常具有詩意。

　　我雖不是室內設計師，但創作時所在意的空間結構和構成，都和設計有著直接的關係。也正是這樣的連結，讓我把空間看成「立體畫布」，展開對視覺創作的種種想像。

　　拆掉舊裝潢是個起點，如同用畫刀刮除舊畫布上的顏料。過程中，難免會留下經歷時間所

凝結出的斑駁痕跡，往往，這是我最愛的部分。面對裸露的空間或空白的畫布，腦中會閃過無數的可能：多一些、少一點、明亮些、黑一點、肌理明確些、收邊細緻一點，取和捨是相對的，但最終是要取得一種平衡的狀態。

把空間的平面規劃想像成畫面的草圖，像是客廳、臥室、廚房浴室等的位置，把希望和需要的動線先規劃好，當腦中已有了畫面的基本樣貌後，下筆才會肯定，在好的基礎上也才容易發展出更多的想法。有了構圖後，就要決定這空間會使用哪些材質、會有什麼樣的質感。

這塊立體畫布，由三個基本平面組成：天花板、牆面、地板，對我來說，就像是三塊大畫布，再加上各式尺寸不同的小畫布。這時要開始決定空間「畫布」的肌理和色調，我個人偏愛粗獷的筆觸，喜歡一筆而下，因為力度、情緒、筆刷大小、水分多寡而留下不同的痕跡。也喜歡東西凹凸不平、被光線折射出有明暗陰影的質感。在畫作中會以筆觸、打底劑、紗布等不同材質來營造出作品的肌理。用在空間中，就轉化成粗底的壁面（不用粉光）、白色磚牆、水泥粉光、空心磚隔間牆、帶有工業風的天花板和梁柱等。這些看起來粗糙、不完整的質感，卻恰好是我認為最漂亮而富有生命力的部分。

記得在廚房一角有一片短牆，是拆除後所留下來的，水泥本色，斷面凹凸不平，看起來就像尚未完工，卻是我最寶貝的一面牆。工程中，師傅在銜接牆面和流理台時，把原本斑駁的痕跡粉平，一下子原本自然的手感消失了，請師傅再敲一次，但越是刻意敲卻反而不自然，最後，只好自己拿起電鑽再補敲一次。現在回想起，都會覺得好笑。但這面牆正是展現了材質本身的力量。

不過雖然喜愛粗糙的質感，但並不表示家裡所有的空間都適合呈現這質地。一樓中央的大梁柱，就是用平滑的粉光面來表現水泥本色。在空間中已有白色、黑色、紅色等大色塊的情況下，這柱子並不適合白或黑色，更不傾向其他強烈顏色。

作為背景，水泥的灰是很溫潤低調的色彩，加上平滑的質地，使位在中心的它顯得溫暖，同時也為空間帶來另一種層次。而對不夠高的天花板來說，雖然留下了拆除後模板的印痕，但需要以刷成白色來減低壓迫感。至於二樓，因為是臥室，所以選用了唯一的木色地板，這大概也是家中最溫暖的區塊了。

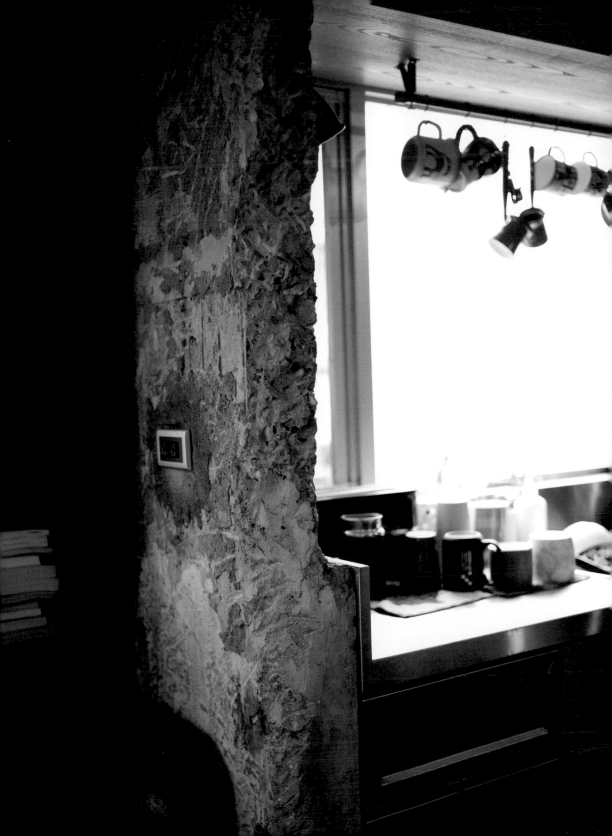

當畫作大面積的結構和色調已決定好，接下來要做一些小面積的整理。

在空間中，會再細分一些材質。如地板，因為喜歡黑色，所以用了不同材質的黑：黑色木板拼花、黑色水泥粉光、黑色馬賽克等。因為材料的不同，使得各有不同的黑，因此顯得豐富活潑，也剛好可以區分原本沒有隔間的設計，劃分出空間的區域性。原則上，易髒或容易有水漬的區域會用馬賽克，像是玄關和冰箱前的過渡空間。需要有穩定感的客廳和書房和沙發區，用了木質的拼花地板，相對比較溫暖。而沒有隔間的客廳和開放式廚房這區，則用了黑色水泥粉光。不過，黑水泥的調色其實很講究的，光這一區，前後就調整了三次。第一次的黑，因為太黑容易反光，使地板看起來不平；第二次又太灰了些，壓不住鄰區的紅色馬賽克，而且，我的貓蛋白一趟上去，跟地板就合而為一，都看不見啦！只好重新再調整一次，這也成了整個屋子重做最多的部分。

剛剛提到的紅色馬賽克，大概是家中最亮麗的色彩了，選擇它，是因為在設計初期，已想好在黑牆上掛一幅父親的作品《月桃花》，畫作裡的黑色葉子和淡雅的灰綠色背景，強烈中又帶著點裝飾的味道。我很喜歡這件作品，當然要給它一個特別的空間，所以除了用黑色壁面襯托，也選擇了紅色的馬賽克作為地板，和畫中的灰綠色系形成對比相呼應。

畫作中，我使用大量的黑、灰、白為主要色系，用金屬色做對比。這樣的選擇，在剛開始時，是刻意要拉開和父親用色上的距離，但時間久了，反而體會出黑的重量、灰的細膩與白的豐富。

如果把黑白灰運用得好，一樣能呈現出多變的層次，也能展現豐富斑斕的色彩。這也是會在空間中使用大量黑灰的原因。因為本身喜歡金屬，加上生活記憶的累積，所以在畫作中也常用鐵釘、鐵絲和金屬片等現成物，這部分轉化到空間，就非常有趣了。例如：樓梯的黑鐵線條、天花板上的消防管線、甚至是立燈的造型或鐵椅，都像是畫中的鐵絲線條，這就是在立體畫布中「線」的使用。又如金屬的老開關、各式五金和把手、甚至平底鍋等，都對應到畫中的塊顏色、每一寸比例、各式的家具擺飾，都是用畫畫的心情面對，尤其到了收鐵釘，是「點」的延伸。在立體畫布的空間裡，決定的每一種質感肌理、每一尾的階段，越是細小瑣碎的決定，越要講究。就像畫畫，最後的幾筆，我總是畫得很慢。先生還取笑我：連貓的顏色也要搭配空間設計呢！

很多事說穿了，是敏感與堅持。眼睛的敏感要靠不斷地觀看，與經驗的累積，久了自然能內化成自己的喜好與品味。而堅持，不是一定要什麼，而是懂得捨什麼。寧可留一面白牆一扇窗，也不要糊里糊塗地就把東西塞滿了。■

如何訓練自己對材質的敏銳度？

要提升自己對材質的敏銳度，養成在生活中隨時觀察、訓練眼力的習慣，是必要的。在學校教繪畫，我很反對學生對著照片而非實物臨摹。當你在現場花一、兩個小時觀看一樣東西，它是立體的，而且有空氣感，隔著一定的距離，經由自己的眼睛取捨出你要強調什麼、放棄什麼，那需要一系列的思考組合。但如果只是按下快門，快速地觀看一個物件，它只是一個平面，光線也是平的，這跟你在現場親眼看了兩個小時，所見絕對不同，感受也不相同。

台灣有很多仿歐洲城堡、希臘風的建築，透過照片看很不錯，但一到現場，就會發現那是貼皮的，不是真正砌上去的，就像布景一般，無法顯出質感。所以，要認識、建立自己對材質的喜好與品味，還是花時間在現場深入感受、觀察比較好。

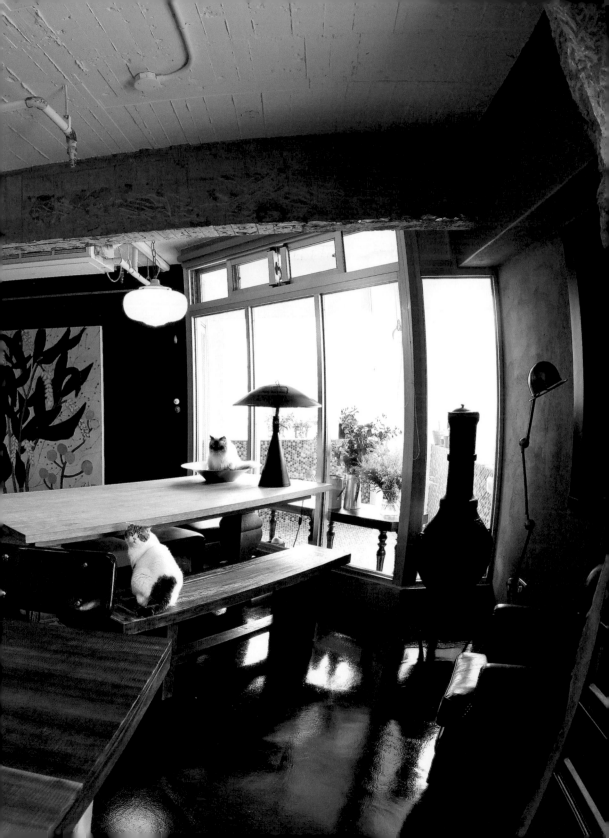

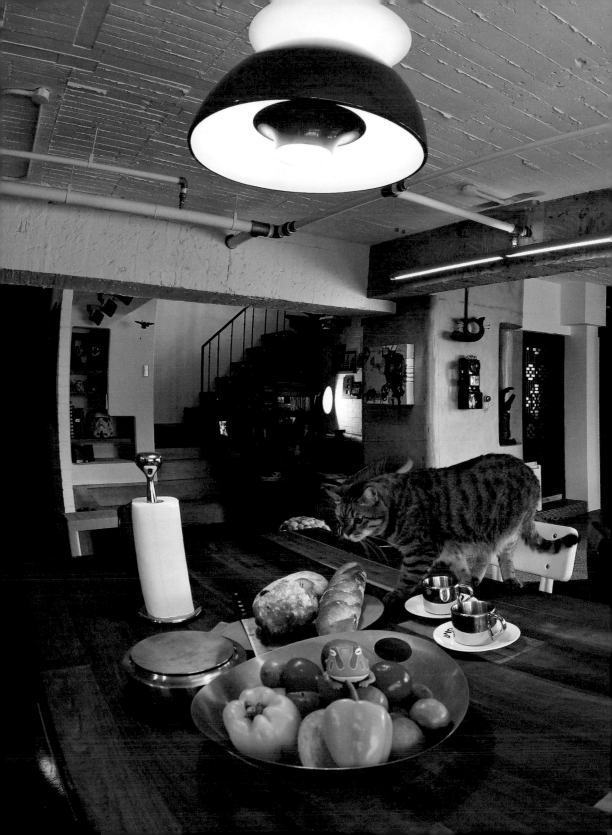

獨愛老房子

刻劃時間與溫度

看老房子，
最重要的是能看出它的未來。
但要能看出房子的未來，
需要對空間有一定的想像力。

質感的定義不一定只是細膩、光滑和完美。有時候帶著點破損、粗糙一些或經過時間的洗練，更能讓質感呈現出一種厚度，或說反能更多一些人文的溫度。而這種質感常常出現在老的建築或空間中，也是我特別喜歡老房子的原因之一。

每當遊走在台北的小巷弄裡，常會東張西望地看看那些老鐵窗花，或是有著花樣的水泥磚。沒了高聳統一樣式的集合住宅，少了外觀像極浴室才用的白色方塊磁磚，和齜牙咧嘴的二丁掛，老的房子、老的工法，更能堆砌出歲月的華美和一股沉靜的氣質。

其實我一直和老房子很有緣，從工作室，到《龐銚敲敲門》工作中拜訪的各式空間，很多都是經過設計而注入新意的老空間。這其中最有趣的，是我們能透過設計師的眼睛看到一些原以為糟糕不堪的面貌，經過設計和刻意的保留後，反能呈現出精緻而洗練的美感。

因此在尋找工作室和住家時，都偏愛老屋。除了空間本身的質感，也包括較實際的考量，一是房價相對較能負擔，二是不喜歡新式的集合住宅有一大堆鄰居。

現在的新房子往往會搭配全套裝潢。對我來說，那裝潢真是食之無味，棄之可惜。有人喜歡搬進去就能住，因為不想花時間、金錢、精力從頭規劃布置，但我就是沒辦法使用那些附加價值，因為統一規劃的家具設備，並不適合我的生活狀態，可百萬裝潢拆了也真是浪費。所以，有裝潢的新房子一律不看，而是專找裡頭什麼都沒有或是舊裝潢的屋子。

看老房子，最重要的是能看出它的未來。但要能看出房子的未來，需要對空間有一定的想像力。經驗中，老房子的確有著許多讓人困擾的問題。像是管線老舊要重新配置，地板或牆壁不堪使用需要替換。而在空間上，也有看起來光線不住的長形空間，又或是各種奇特的造型，像L形或葫蘆形等。不過這些不易做隔間的老房子，只要以開放空間的概念做整理，再加上良好的動線規劃，就能使原本看似缺點的地方，反倒成為特色。

其實，如何在舒適的規劃中保存空間的特色，正是整理老房子時要特別去注意的，像是老花磚、舊的玻璃或鐵花窗、或磨石子地板等，它們有著一種經由時間而留下的美感，如果在設計和工程中犧牲了它們，那就太可惜了。反之，如能妥善利用它們，形成一種符號或氣氛，那老空間就能比新房子更有魅力。

我常形容，有舊裝潢的房子，就像衣服穿得難看、妝化得不恰當的女生，一間好的房子，會在卸了妝、脫下衣服後，露出原本天生麗質的樣貌，但裝潢還在的時候，其實難以看出原貌，因此，在看老房子時，會注重幾個原則。

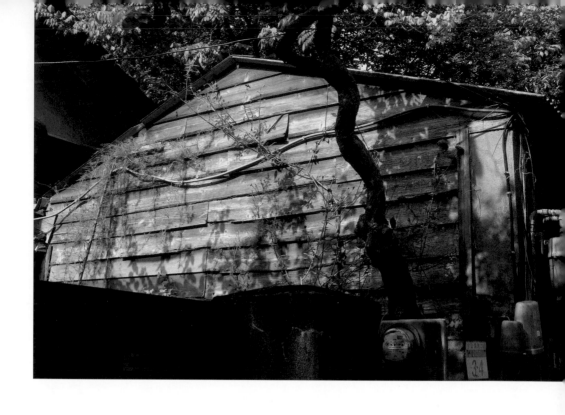

最基本的是採光。光線決定了一間房子的可塑性。如果房子夾在兩棟大樓中間，只有一面有光線，就不那麼喜歡。我覺得，住的環境有光線是重要的，所以會先研究一下，整間屋子是不是能有兩面或三面採光，如果被房間遮住了，就看拆掉隔間後，光能不能進來。

另外是比較個人偏好的部分，我會留意地點是不是喜歡的區域。工作室和住家都在新店，主要是從到台灣後都住這裡，父母親也住附近，雖然雨多，但依山傍水，離市區近，又保有郊區的氛圍，所以挑自己的房子時也不會太遠離這一帶。

相中現在的住家後，帶先生一起來看，當下他沒說什麼，後來才說，看到房子的那一刻快被我嚇死，怎麼說？因為原來的屋子

很低，高個子的他一站就幾乎頂到天花板，加上隔間又多、裝潢老舊，他不敢相信我怎麼會挑中這間老屋。也不知是他夠鎮定，還是我驚鈍，反正我是沒感受出來！

但在我眼中，這間屋子的狀況並不差。天花板雖低，但是輕鋼架做的，推開來看，就能發現上層還有約四十公分的空間──這才是真正的天花板高度。只要不影響整體結構，隔間牆都能拆除重做空間規劃。

針對這些基本結構仔細觀察，若能符合自己需求，接下來，就是怎麼卸除不適合的裝扮，讓老房子露出璞玉本色了。■

大破大立

那是一件痛快的事

我喜歡拆除之後，

光線就能很好地透射進來，

不再有任何阻隔。

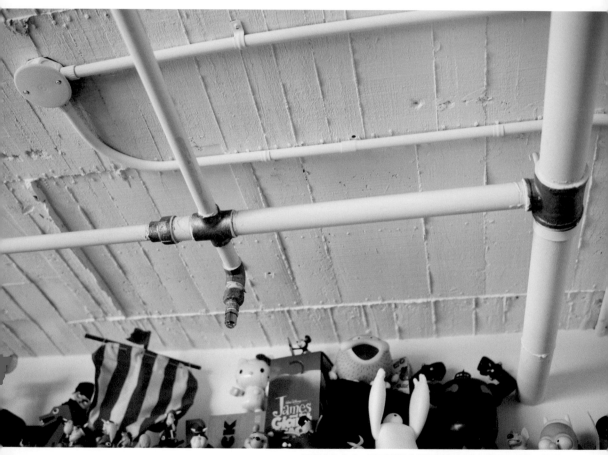

用漆白的方式，讓天花板的模板肌理和灑水系統達到統一協調。

打從童年起，我就愛上打破與重建一個空間的過程，開始整理自己的空間後，更是愛上拆除，覺得那是一件非常痛快的事情。歸根究柢，喜歡的是「破壞性」。

前後的房子，屋齡都有二十幾年，經過了這麼多年的使用，自然留下很多「痕跡」。拆除工作室原有的裝潢時，光是壁紙，師傅們就剝了三層——想想也對，誰貼壁紙會先撕掉舊的呢？只是苦了師傅們，剝壁紙剝到快抓狂。

套用繪畫的邏輯來看，拆除就像是重新整理一塊舊畫布，這是很讓人興奮的。我最喜歡拆除之後，光線就能很好地透射進來，不再有任何阻隔。也能清楚看到空間結構、建材質感等房子原貌，有時不免驚嚇，但也有驚喜，甚至還能把驚嚇轉為驚喜。

比如當拆掉新家的天花板時，發現裡頭還有灑水系統。有一度我為此非常苦惱，實在不確定這東西到底適不適合出現在居家環境。後來經過思考與設計，我們仍決定讓它原貌呈現於空間中，把灑水系統的管線看成了裝飾性的線條，反而成了可愛的驚喜。

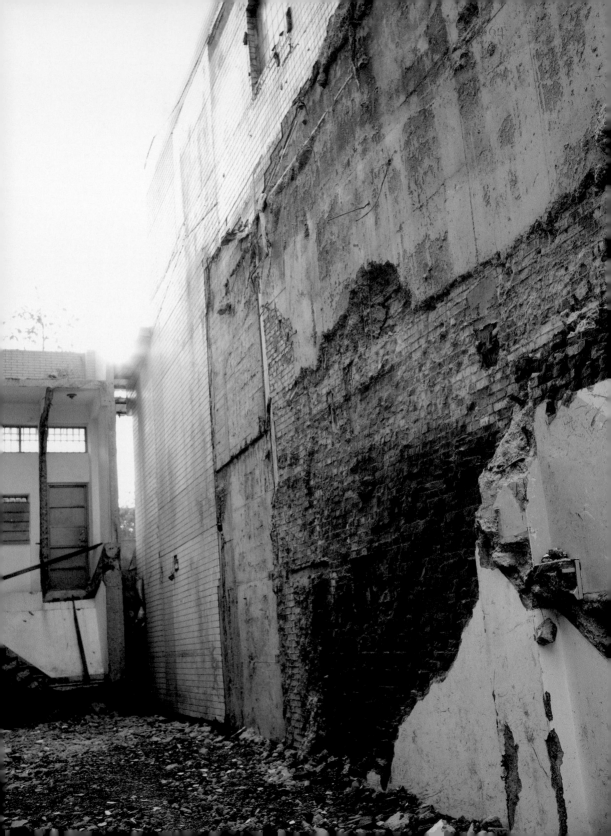

舊窗花改成的浴室門框

拆掉的舊建材，也未必只能進垃圾場。記得要拆除兩層樓間的木樓梯時，特別叮嚀師傅要留下所有木材，因為這些木材可以拿來改造其他家具的桌腳或椅腳。沒想到師傅忘了，把它們通通載往垃圾場，我們趕緊跑去垃圾場攔截，幸好都找到了，也如願將它們改成六隻椅腳。

當然，如果遇到磨石子地、老磁磚或漂亮的老窗花，那可是愛惜有加，畢竟，這些經過時間洗練的元素，已經可遇不可求了，如能將它們和新的設計融合，那會是最美好的相遇。

當房子內部的老舊裝潢全部拆除後，就像一張卸了濃妝的臉蛋，才能清楚地看見五官，看見本來的樣子。屋梁、天花板的質感、水泥牆壁、管線等，無一不是每一間房子不同而獨有的特色，如果能看出其中的優點，加以修飾或保留，反而能呈現出更有特質的空間。這也是我面對拆除後房子的想像。

拆除的過程會留下一些痕跡，因而展現出建築本身的材料質感與時間的記憶。不知道大家有沒有注意過，有時路旁被拆掉的老房子，會在隔壁緊貼著的房子牆上留下屋頂、甚至是層板或樓梯的形狀，就被拓印在上面似的。「屋痕」，是時間的痕跡，也像一個記憶的烙印。

出於對這種「記憶烙痕」的喜愛，當家裡的天花板拆掉後，露出原本木條模板的痕跡，或是被打掉的牆面帶有師傅不經意的鑿痕，這些無法複製的手感，一一被我保留了下來，也像是為所喜愛的大破大立的過程，留下珍貴的記憶。■

驚鴻一瞥的屋痕,在數月後就會消失得無影無蹤。

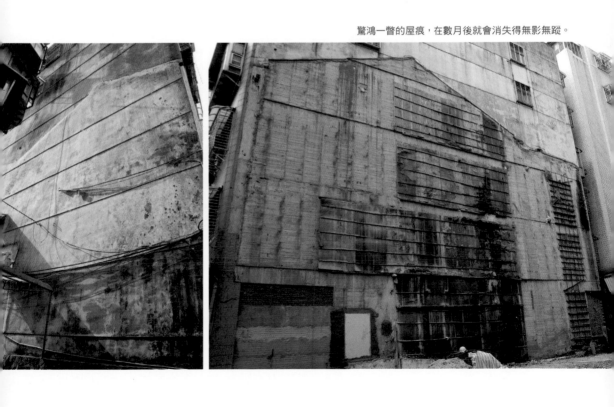

減法哲學

用簡單的樣貌呈現質感

不是不斷添加東西才叫「有做」。

把質感和品味藏於所有的細節中，

花錢不只能買光鮮華麗，

也能買「樸素」。

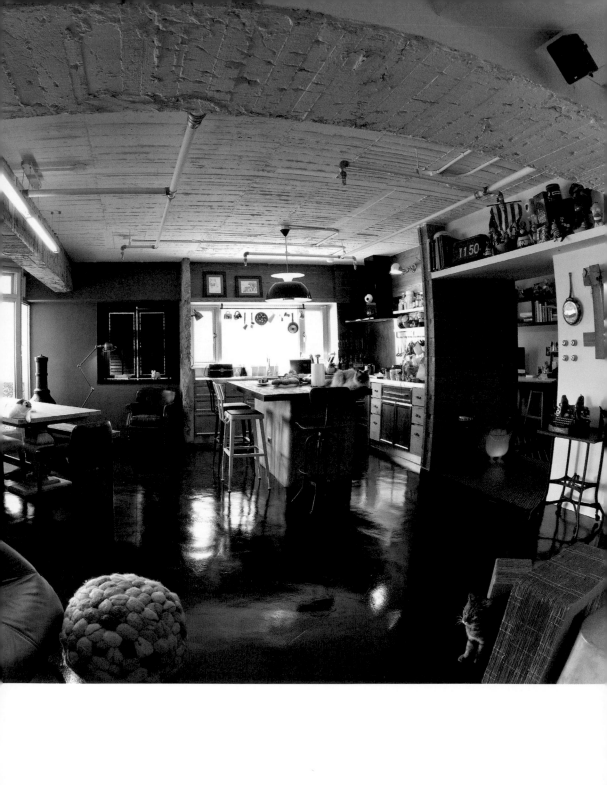

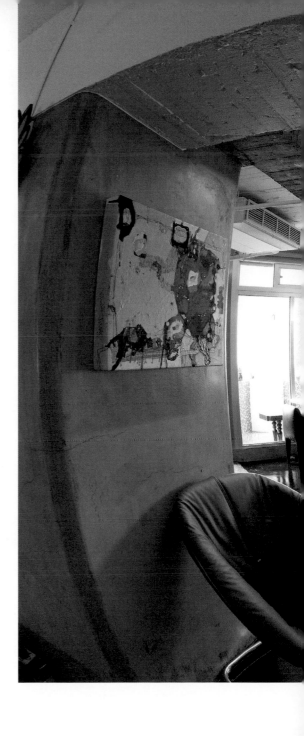

重新規劃空間是一件令人愉快的事，然而，它不僅滿足破壞的刺激與重建的想像，更重要的，其中還藏著我對創作、對空間的主要概念。整體來說，我喜愛「減法哲學」，也就是用簡單的樣貌來展現出質感。

很多人會以加法的思維裝潢房子：這裡加櫃子、那裡加線板、加各式的裝潢材料……因為我們總是覺得，沒有加東西就像沒有做，或被說成是沒有「設計」。沒有天花板、沒有隔間、牆沒刷平，就是沒做完整，是花了錢卻看不到效果……但我自己常覺得：撒了錢，花了時間，累得要命，卻還是「家

徒四壁」。因為有一個信念：不是不斷添加東西才叫「有做」。把質感和品味藏於所有的細節中，花錢不只能買光鮮華麗，也能買「樸素」。

有時候，我們看到很多國外雜誌介紹的室內空間，會覺得好漂亮、好有質感，可是仔細一看，你會發現，它完全是簡單的空間結構：只有一塊地板、一面牆是有顏色的，或者是一扇採光良好的窗，除此之外都是布置——主人買了什麼、選了什麼，如何把物品安排在一起……

反觀我們對室內設計的概念，往往是希望擁有鋪天蓋地的設計，強調設計師做了什麼，但是，當他做滿的時候，住在房子裡的人要做什麼呢？這樣的家，也容易缺乏個性，因為沒有居住者自己的特色。因此，我想提倡「布置」，而非裝潢或裝修的概念。我認為，好的室內設計，不是設計師做了多少事情，而是他能否打造出適合居住者的生活動線與便利性，創造出一個空間結構，讓住進來的人發揮自己的美學、想法、創造自己居住在空間裡的感受。

同樣地，若以繪畫來說，常覺得畫畫就是要不斷把顏色加上去，畫錯了就要刮掉，然後用新的筆觸覆蓋它。可是，畫畫不見得只是畫上去，減去的部分也很重要。不管是刮刀、橡皮、或是用手抹去，這些也是筆觸，甚至更

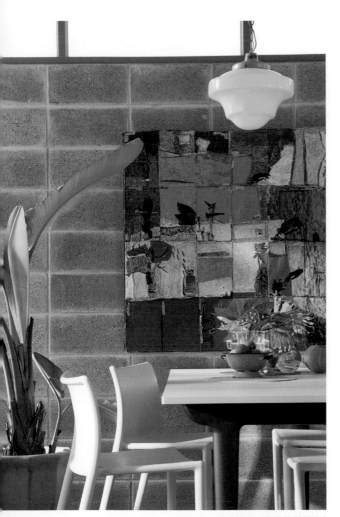

工作室一隅（照片／集集設計提供）

能看到時間的軌跡。同樣的道理，穿著也不是在身上穿戴一堆服裝飾品，就叫做會打扮或漂亮；也不是上了一堆課程就叫做生活充實，有時放慢腳步，才能真正感受到生活。

將減法思維放到空間中落實。拆除，就能看成一種徹底的減法。當原有的裝潢減掉，房子露出了本來的肌理：天花板、模板、灑水器、水泥裸牆，這時候再決定要保留什麼、添加什麼，加法才有意義，也是真正考驗的開始。■

低調隱形的細節

　　家裡的空間看似粗獷，但對於某些細節卻很講究，或許看不太出來，但這正是粗獷與粗糙的一線之隔。

　　列舉三個小地方：一是白磚牆的轉折收邊，為了讓一面有粉平，另一面未粉平的側邊轉折更自然，所以在施工時，特別在粉平的這一面，畫了一條不規則的線，讓師傅在粉平磚牆時可以留下一道自然的收邊，這可是小地方，大講究。

　　另一是樓梯轉角的踏面，因為比較寬，為了加強支撐力，便在踏面下加裝了一個鐵輪子，雖然是固定的不能轉動，卻十分有趣幽默，家中大概只有貓貓們會注意到它的存在了。

　　最後，是天花板的灑水系統，為了讓空間看起來比較高，所以決定天花板和灑水系統的管線都漆成白色，但希望管線仍能保有其線條造型的特質，設計師 Luka 建議讓管線的轉接處留下本來的金屬色，這樣一來，水管線條和天花板既有整體感又不會糊成一團。只是辛苦了油漆師傅，據說，把每個轉接處包起來的時間，已經可以粉刷一個房間了。這些低調隱形的細節，都須花費更多的時間和特別製作，要特別向師傅們致敬！

呼吸與光線 的練習　貳

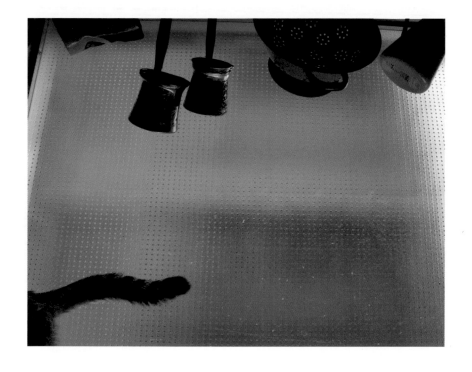

留白與呼吸

開放式的格局規劃

對我來說，空間可以模糊一點，這麼一來，可利用性才會更大。

我喜歡黑色，身上從穿的、用的、到生活裡的一切，「黑」占據了絕對的優勢。在創作上，也常從黑色開始思考，利用深淺不一，有亮有霧的變化，層疊出豐富又有層次的黑色塊。因為喜歡「黑」，所以「白」相對的很重要。

黑和白是明度裡的兩端，在它們之間，是無數細膩的灰。其實所有的色彩都是相對的，黑中的白，讓黑有了空間；而白中的黑，讓白有了重量。這兩者像是一對跳著雙人舞的情侶，進退之間需要絕佳的默契。所以，黑和白可以是對立的，也可以是相容的。

說到留白，一種是觀念上與精神面的，一種則是黑色與白色的實際應用。在繪畫上，尤其是東方的水墨，非常講究留白，也就是意境的傳達。想像一張空白的畫面，畫上一隻小雞，空白即地面；添上一葉扁舟，空白是水；如畫的是鳥，那空白就是天。不只是水墨作品，在油畫上，一樣能以油彩表現留白的效果，呈現出空間與氣韻。我特別喜愛父親在這部分的作品。家中二樓的牆上就有一幅名為《線條》的靜物，畫中的背景接近單色，而瓶花與枝幹則展現了線條流暢的氣韻。另一幅《白居易的足跡》，當離畫作有點距離時觀看，灰濛濛的，觀者好像真的能跟隨著步道走入畫中一般。這兩件作品，都沒有繁複的內容，設色清雅，利用大量的留白，創造出可以呼吸的空間和想像的餘裕，展現出中國文人畫的氣質。

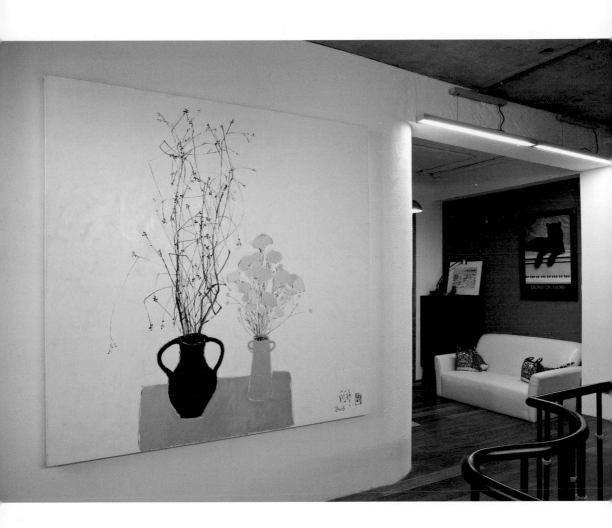

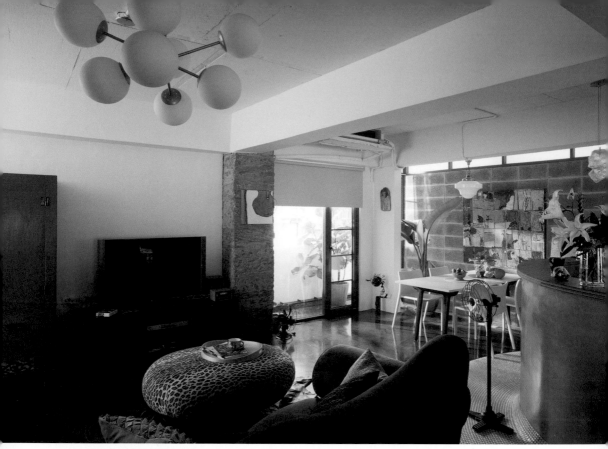

工作室（照片／集集設計提供）

把留白的概念應用於空間裡：在家中，我喜歡裸露的天花板，藉以留下模板的痕跡。讓出一小方陽台或利用窗台，給家裡留下呼吸的空間。多利用儲藏室少做櫃子，讓出一片白牆，減少固定的家具，用布置來豐富生活情調。套句設計師Luka揶揄我的話：什麼都不想要，又什麼都講究⋯⋯難搞！

另外，也喜歡開放式的格局規劃。當然，前提還是要保有家人各自獨立的空間。之前生活的工作室，自由度比較高，所以常戲稱那房子是「主臥室沒牆、臥室裡的浴室沒門、浴缸在陽台上」。臥室沒有牆，跟起居工作室只用一片大玻璃區隔，這樣就不會犧牲掉投入客廳的光線，有客人來時，把玻璃上

頭的簾子拉下，就可以保有臥室的隱密性；一個人住，臥室的廁所也用不著裝門，因為喜歡空間是流動、開放、沒有阻隔的。連當時的泥作師傅都調侃我說：等工程做完，真想來你家作客啊。

到了和先生、女兒同住的房子，一方面是個更具體的「家」，需要更穩定、安定的空間感，加上每個人的生活習慣不同，考慮的問題就比較複雜。基本上，空間分為上下層，上層是家人的臥室，下層則是起居、廚房、工作和聚會的空間。但是，除了主臥和女兒臥室是各自獨立的房間，樓下的空間鮮少以門或牆加以區隔，而是用不同的地板材質，和家具來劃分區域。

在思考空間規劃時，通常以功能性來界定不同的空間，例如這邊是起居室、那邊是廚房……也習慣將不同的空間區隔開來，以便使用上更明確，但是，對我來說，空間可以模糊一點，這麼一來，可利用性才會更大。

工作室的玻璃隔間牆（照片／集集設計提供）

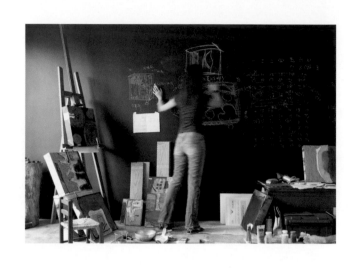

誠如現代主義建築大師密斯‧凡德羅（Ludwig Mies van der Rohe）的名言「少即是多」（Less is more.），空和少，並不是沒有，而是化繁為簡，展現一種更簡潔、明晰的狀態，還原出事物本來的樣子。

如果不想留白呢？留黑也可以。

在工作室，就有一面黑板牆，它符合工作時能隨手塗鴉畫畫草稿的需要。對不喜歡居家裡總是出現白牆的人來說，留一片加了鐵板的黑板牆，既能塗塗抹抹，又能拼貼一些照片或小物在牆上，有趣又富有生活感。■

滿滿的生活記憶

色彩的運用

大面積協調，小面積對比

利用顏色鮮豔、
對比性高的小物件妝點空間，
就能豐富大面積空間的顏色，
營造出活潑的氣氛。

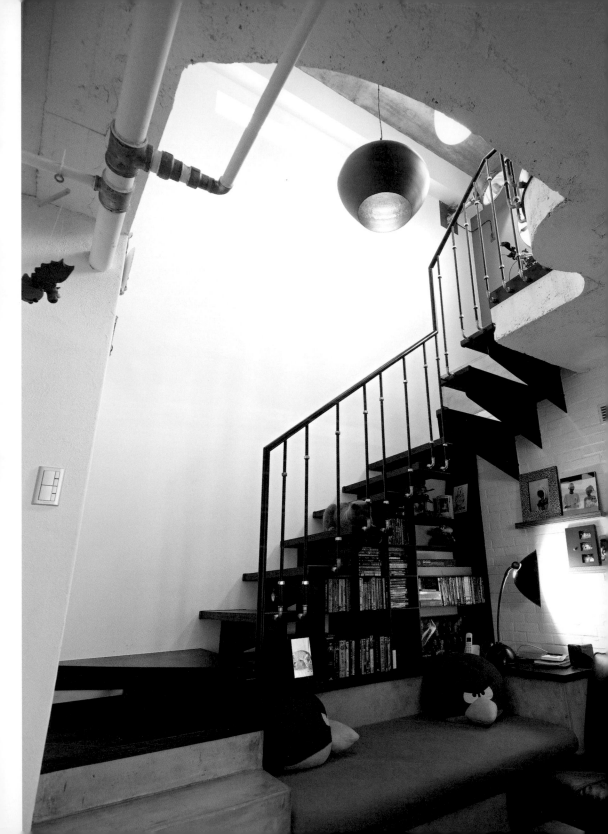

「大面積協調，小面積對比」，這是父親教學生用色時常說的一句話，放在空間中也絕對成立。

所謂空間中的大面積，指的是天花板、地板和牆面。如何讓這些大塊的範圍呈現協調感？在台灣，很多人會選單一、明亮、粉嫩的顏色，但我認為空間中的協調，也可以是穩定中具有強烈的個性，因此，黑、白、灰就成了最主要的選擇。

黑白灰也是我創作的基本用色。學生時代的創作以油畫為主，當時也喜愛繽紛的畫面，但由於父親的作品，在色彩上有其顯著的個人特色，而我一畫顏色就很容易讓人聯想到爸爸。為此，畢業後我曾有四年不想拿畫筆，而是選擇從事一些相關的工作。其後再重新執筆時，刻意把色彩減弱，強調畫面的造型與結構性。到美國念書回台後，則徹底進入了黑白灰與金屬色的世界。

色彩是一種「感覺」，或說是一種高度的「幻覺」。並不是看上去花花綠綠、用了很多顏色，就表示色彩繽紛。繽紛鮮豔和多色並沒有直接關連，所謂的繽紛或素雅，是色彩之間對比所形成的效果。空間中的色彩也一樣，單一個顏色出現在空間中，無法說明深淺明暗，但有另一色作為對比時，色彩的感覺自然會浮現。

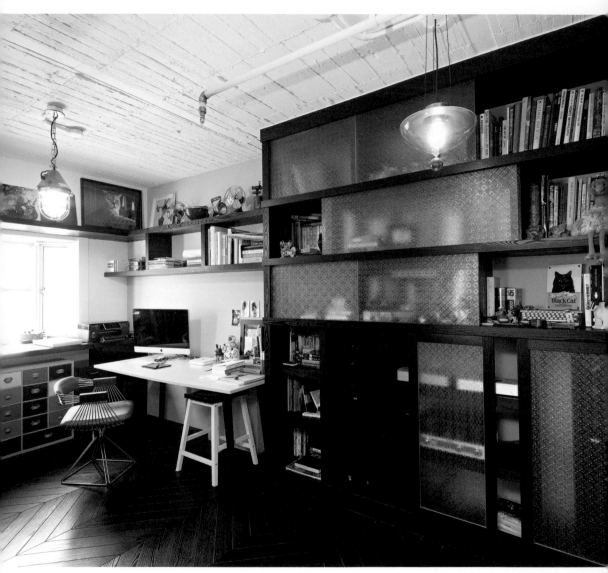

家中書房一隅

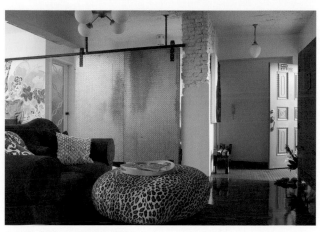

工作室（照片／集集設計提供）

在大面積的空間中，選擇用協調統一的色彩，一是具有穩定性，二是不易出錯。當然，在有整體感後，根據自己的喜好，可選擇一面牆壁塗上比較有彩度的顏色，或貼上美麗的壁紙，都會讓協調的空間更有層次。

以我家來說，在大面積上偏好黑白灰，這三個顏色用在地板都能表現穩定性，至於天花板和牆壁，若用黑色，比較容易有壓抑、壓迫的感覺，除非天花板夠高，否則還是有通透感的白色來得好。在舊家（工作室），牆面就是採用白色和灰色，地板則是黑色水泥粉光，因為沒有隔間，色彩也能定義空間的不同屬性。

除了黑白灰外，某些牆面還會用到深一點的橄欖綠、偏灰的藍色、或比較明亮的黃綠色。這些顏色的彩度不那麼高，跟黑白灰彼此協調，有層次又具有穩定性。

091

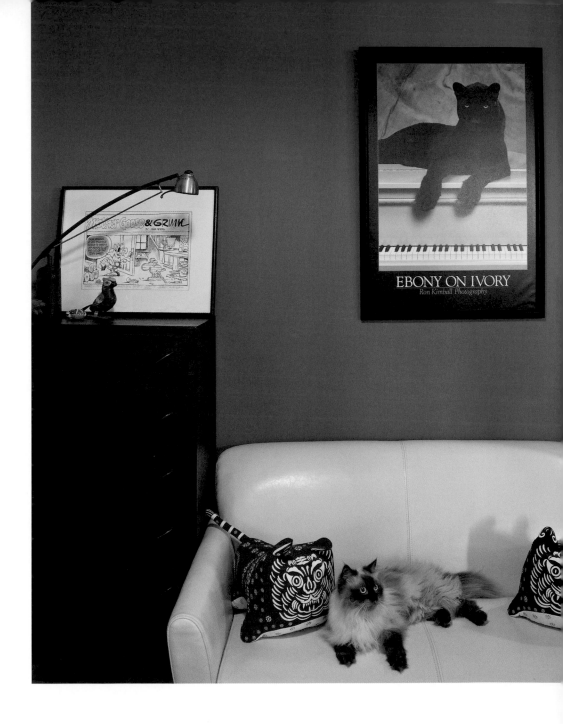

此外，大面積用色也必須考慮到材質，不同的材質會帶出不同的顏色效果。像粗質的壁面效果，或空心磚的灰，也都是我喜愛的。

一個空間，除了靜，也要能動。利用顏色鮮豔、對比性高的小物件妝點空間，就能豐富大面積空間的顏色，營造出活潑的氣氛。畫畫時，我會用金屬色、古銅色來對比黑白灰主色；回到空間布置，就會用家具、小電器、裝飾品、爐具、鍋子等自然而然出現在空間中的用品，做出小面積對比的效果。

在裝潢過程中，和設計師 Luka 有一則關於色彩的有趣故事：書房中的一面牆，我只是口頭說想要一種偏暖的黃綠色，但這色彩有些難形容，所以在逛街時看到一只杯子，那顏色正是我要的，於是馬上買下作為色票。當我回到工地時，和牆壁一對照居然毫無色差，我和 Luka 當場大叫，真是太有默契了，開心！■

我愛黑色

在華人社會中，黑色總是帶著點禁忌，不過對我而言，黑色是富變化且有趣的顏色。出於喜好，不管是畫作或空間，經常使用大量的黑。

學畫時，某些學派會認為黑色是調色用的，不算是色彩，不要直接拿來用。可是在我看來，繪畫材料裡的黑各有不同，不同牌子顏料的黑色，亮面的、平光的、炭筆的、鉛筆的、蠟筆的、水多或水少的……「黑」其實很豐富。

黑色也是包容性很強的顏色，可以跟任何顏色搭配。有時候我們感覺空間或畫面凌亂，適時加入黑色或白色，就能把層次感拉開，讓畫面穩定下來。黑色與白色雖是明度裡的兩端，但都有穩定的作用，白色是趨於明亮的穩定，黑則是強烈一點的穩定，我個人喜歡用黑色來穩定畫面。比如一個學生的畫作用了很多顏色，又缺乏層次感時，有時很難跟他說不要用哪些顏色或怎麼加強，這時反而會建議他加點黑色的線條或色塊，其他顏色的關係立即會變得合理。顏色彼此牽扯的力量不太一樣，就像粉紅跟翠綠也許難搭，但黑色卻可以跟它們互融在一起。這些顏色的關係說起來複雜，但說穿了其實就是大花裙要用黑上衣去配的意思。

再說得細一點，黑色也有偏冷（偏藍）的跟偏暖（偏紅）的差別。在空間裡，我會用偏暖的黑，也就是帶紅或咖啡色的黑，偏藍的黑色比較冷，不太適合用在居家空間。家裡充滿各種不同材質的黑色，木頭上漆的黑、牆壁刷漆的黑、黑鐵的黑、馬賽克磁磚的黑……不但展現出黑的多層次，也讓這個我喜歡的顏色，為家裡帶來溫暖而不沉重的質感。

巧用馬賽克

手感的特質

在美術史上，馬賽克的應用

是一個歷史久遠的創作形式，

這讓它在我心中

成了具有藝術象徵的特殊材質。

馬賽克是我個人十分喜愛的材料之一，用拼貼、或鑲嵌的特質，帶來很大的可變性；在居家的使用上，國產的小圓或六角馬賽克十分可愛，相對於進口的價格，平易近人很多，顏色的選擇也算豐富。當然，如能再搭配些進口的馬賽克，那就更完美了。除去這些現實的因素，在美術史上，馬賽克的應用是一個歷史久遠的創作形式，這讓它在我心中成了具有藝術象徵的特殊材質。

人類運用馬賽克的歷史，最早可追溯至西元前三千年的兩河流域文明，最初是用黑白的卵石作為建築上的裝飾，也有拼砌成地板等。至古希臘和古羅馬時代，馬賽克的使用更趨於流行，有許多精緻的馬賽克壁畫，以生活、神話或戰爭等為題材，使「鑲嵌」成為一項具有高度技術性的藝術表現方式。

不過提到馬賽克，人們首先想到的通常會是拜占庭藝術。拜占庭藝術的主要內容，在於表現基督教文化，此時期更有把金箔燒製於透明玻璃上的金色馬賽克。位於伊斯坦堡的聖索菲亞教堂，其馬賽克鑲嵌壁畫就十分著名。

不過在二○一一年的土耳其之旅中，更讓我驚豔的，是卡里耶博物館（Kariye Museum）。它其實是一座建於五世紀的教堂，正式名稱是柯拉修道院教堂（Church of Chora Monastery），內有十三至十四世紀製作的絕

伊斯坦堡／卡里耶博物館

美馬賽克鑲嵌畫和濕壁畫，每一幅皆栩栩
如生，歷經數百年，色澤依然鮮明。鄂圖
曼帝國時代，教堂曾被改作清真寺，幸好
在蘇丹的保護下，這些壁畫只被抹上灰泥
覆蓋，未被挖除，直到近代土耳其共和國
成立，於二十世紀中葉才被發現，人們將
教堂內部洗淨後，原本金碧輝煌的馬賽克
作品終於再度重現世人面前。

在旅行中，看了很多教堂、清真寺
和博物館，透過這些美麗的馬賽克，快速
瀏覽了聖經故事，這些壁畫的美麗與神聖
感，讓我留下難忘的印象。我發現早期馬
賽克有個做法非常有趣，當工匠貼這些小
玻璃嵌片時，會有點翹起不規則，而非水
平貼上。這種刻意不均勻的鑲嵌法，讓玻
璃得以有不同的光源反射，造成微微閃爍
的觀看效果。

不僅是宗教藝術，土耳其是個隨處可見馬賽克的地方。曾在一個小漁港的馬路地面上，發現一幅小魚鑲嵌畫，很有意思。這類旅行、生活中的小發現，都是我在空間布置時的靈感來源。

西班牙建築師高第，也以馬賽克拼貼出驚人美麗的建築物外觀馳名。身為虔誠的教徒，馬賽克鑲嵌和曲線構成他主要的創作風格。為什麼是曲線？他曾說過：「直線屬於人類，曲線屬於上帝。」在西班牙觀賞他的建築作品，更啟發了我對馬賽克運用的許多想像。

無論是藝術或日常的運用，人們選擇馬賽克，多半在於它不容易壞，藝術家和工匠得以長時間保留作品。特別是宗教藝術的馬賽克作品，因為肩負教育意義，自然留存越久越好。

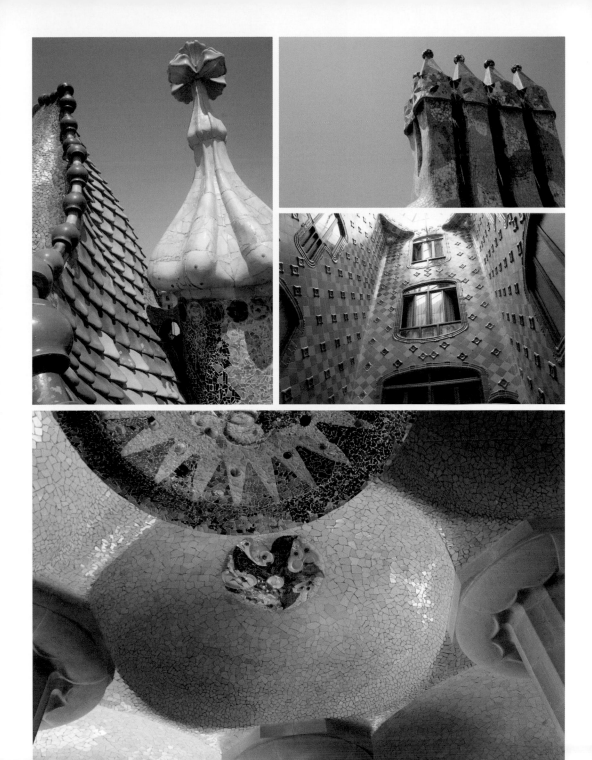

高第建築中的各式馬賽克鑲嵌

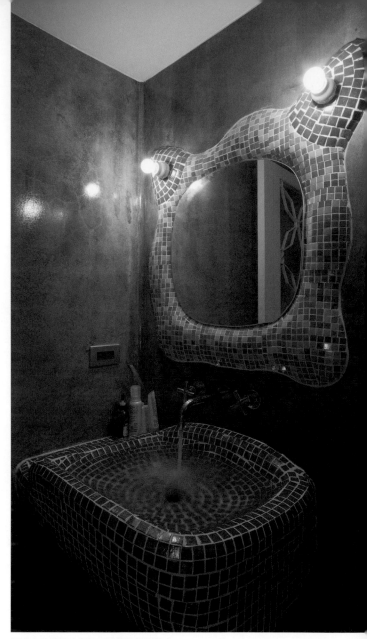

浴室中的貓鏡（照片／集集設計提供）

在居家空間使用馬賽克，我通常選擇面積較小的位置，特別是浴室、玄關、陽台等容易潮濕、髒汙的地點，用馬賽克作為磁磚，達到防潮和裝飾性等功能。一般來說，馬賽克磁磚分為多種形狀：如圓形、六角形、方形等，個人喜歡圓形和六角形，但圓形磁磚有個技術性的問題：拼貼後磁磚與磁磚之間的空隙較多，容易髒，因此比較不建議選擇作為地板，而是用在牆壁上，會是較好的選擇。■

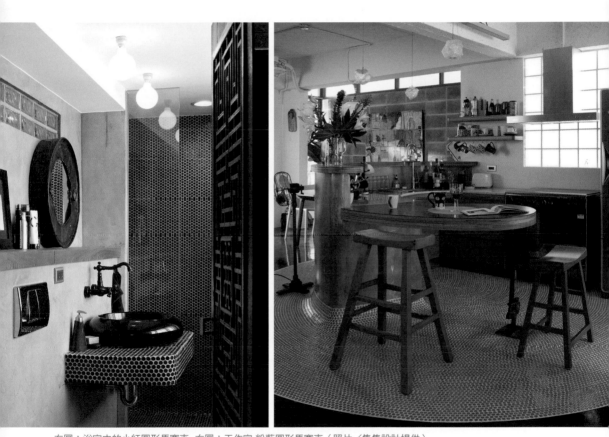

左圖：浴室中的小紅圓形馬賽克　右圖：工作室 粉藍圓形馬賽克（照片／集集設計提供）

綠意盎然

一方呼吸的小天地

我認為，

陽台讓房子能夠「呼吸」，

是必要的存在。

在台灣，會看見很多公寓大樓是沒有陽台的。即使原本有，為了爭取更大的可用空間，很多人寧可犧牲掉陽台，將其外拓成房間或儲藏室。

陽台上的蛋捲

但我認為，陽台讓房子能夠「呼吸」，是必要的存在。

在舊家工作室，前後各有一個長形的陽台。當時並沒選擇將陽台外推，而是種了一些喜歡的植物，這麼一來，每天都有機會走到外頭，幫它們澆澆水，感受一下綠意和水氣。

新家所在的大樓是沒有陽台的，只有花壇讓住戶種花。其中一個房間有面三角窗，正對著一灣潭水，又有山景，所以我們決定讓房間退了進來，犧牲室內空間，變成一個有風景可看的陽台。

排排坐的蛋妹

為什麼說陽台是一個呼吸的空間呢？一般房子打開窗就是外面，缺少轉折跟銜接，而陽台後接室內，前接室外，構成一個轉折的過渡空間，在這裡可以接觸外面的空氣，又可以種花草，增添活潑的氣氛，整體空間因此更有流動感、更舒服。也可以說這樣的過渡空間，是一種對城市友善的表現。

除了種植喜歡的盆栽、仙人掌，陽台的地板刻意選擇了綠色的馬賽克，製造活潑的綠意，也能跟室內的紅色馬賽克地磚裡外呼應。選的綠馬賽克剛好有深有淺，不是完全同色，讓空間的色彩有更多層次，卻不顯得紛亂。

對陽台的注重，就像是我在畫畫時在意的「留白」一樣。大家對於沒有實質效益的空間或東西，可能不是這麼講究。這兒有一則笑話，有一位建商到畫廊，看到畫家的風景畫以大量留白製造意境，這位收藏家開玩笑地說：「用專業術語來講，這幅畫『虛坪太多』！」

對於「坪效」，大家難免在意，但適度的留白，卻能帶來精神的意境和餘裕；一個可以種花、休閒、吹吹風、觀賞風景的陽台，對心情放鬆有很大的作用。而陽台之於我，正是一個也許不切實際卻必要的，虛坪的空間。■

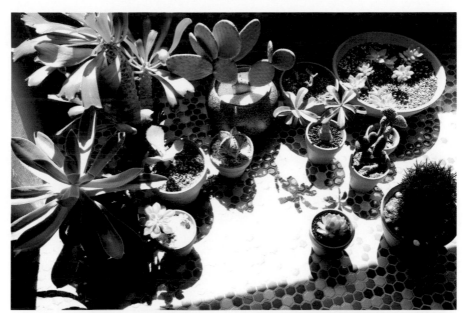

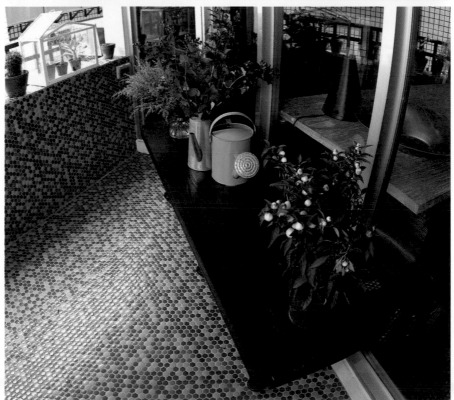

小小的綠意，總能讓我擁有好心情。

讓窗台說故事

另一種風景

透過窗子能把光線、聲音、氣味和溫度引進室內，也透過窗子，能讓屋內正在發生的生活故事，形成另一種戶外風景。

除了陽台，一面窗，更是室內空間通往室外的眼睛。透過窗子能把光線、聲音、氣味和溫度引進室內，也透過窗子，能讓屋內正在發生的生活故事，形成另一種戶外的風景。窗子，能給人很多有趣的聯想和故事。

在國外旅行，閒晃是最大的樂趣之一，這是最能貼近一個城市的方法。沒有匆忙的行程，或必看的景點。穿梭在大大小小的馬路和巷道間，窗子，成了我對這個城市或人們生活想像的一個入口。透過窗台，越過簾子，有安靜的，也有熱鬧的，城市裡所有流動的情緒，都藉由窗台而蔓延開。有時候，說故事是要憑藉著一股漫天的想像力，而窗台正是能讓想像力停駐的地方。看著不同城市中不同的窗子，真的會層層疊疊出豐富的想像空間。

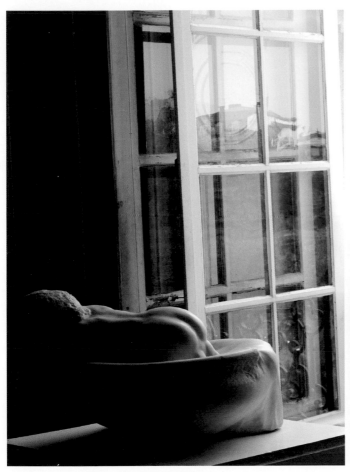

窗裡窗外，都是一幅風景。

妝點一個窗台就像是描述一種心情。不論是植栽綠意、浪漫或簡潔的窗簾、又或許是瓶瓶罐罐亂放一通、幾本書再加上一隻東張西望的貓，都是生活裡最真實而不可或缺的痕跡。我喜歡這種記錄生活的布置方式，不嚴肅，輕鬆而隨興，而每一處空間又能延展出自我豐富的個性，讓生活在其中的我們，自然而然地能和空間有所互動。

在台灣，都市人口密集，我們的生活習慣讓窗子相形嚴肅了許多。加上安全的考量，鐵窗成了必備的元素。不過許多老的鐵窗還是滿有味道的，只要有適當的整理，加上簡單的粉刷，老鐵窗反而能形成一種像是過往文化中記憶的符號。所以，下次在除舊布新之前，先別急著換上不鏽鋼的強力防護，也許思考留下老鐵窗或一個乾淨的窗台，用植物引進綠意，為這個城市，也為自己留住一處美麗的風景。

在我生活和工作的空間裡，喜歡窗台帶來的大量自然光線，除了給人好心情，也讓思緒慵慵懶放鬆，更不用說，這些角落早已成為家中貓兒們的最愛。■

参

空間分享 的練習

為家人布置

空間中的人味

將每一位家人的喜好放進生活空間中，

以這種喜好讓彼此產生互動，

在享受空間的美感之外，

也說得出美感底下蘊藏的故事

和設計的原因……

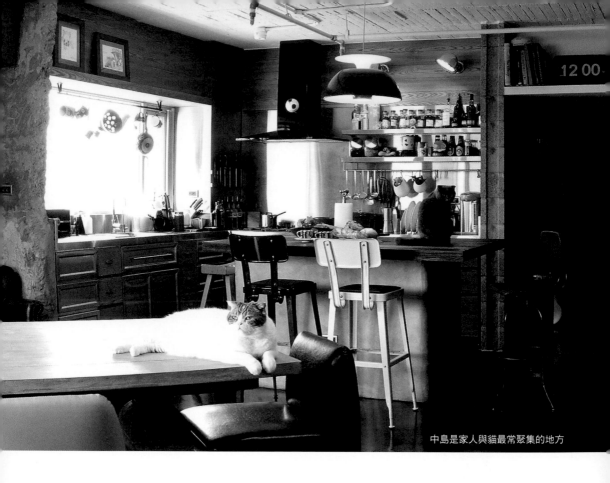

中島是家人與貓最常聚集的地方

　　說到底，家人還是一個生活的地方，空間怎麼設計，都必須跟人的生活狀態、需求做結合；反過來說，你想擁有什麼樣的生活方式，就要有什麼樣的空間動線。如果一打開門就是L形的沙發和電視，那生活很自然會變成「回家就坐在沙發上看電視」。生活的形態和動線，終歸是一致的。

　　住在第一個家也是工作室時，還是單身，空間規劃只要考量到自己的需求，想怎麼搞就怎麼搞；第二間房子有先生、女兒跟貓孩子們，空間需求不同，難度比前一個房子高，依家人的喜好設計，有點像命題創作，但多虧先生的全然信任和尊重，我能夠在其中盡情

試驗，家人的興趣和需求在空間中產生各式各樣有趣的互動。

以客廳來說，位在廚房的中島桌，是這間房子的動線中心。它的概念延續了舊家的圓弧吧檯。我發現朋友到家裡聚會，最常待的地方不是沙發、不是餐桌，而是能或坐或站的吧檯；這小小的場所能為空間創造輕鬆、隨興、溫暖的氣氛，於是新家就刻意打造了一張大中島桌。

中島桌適合小家庭，擺在廚房，既可料理、用餐，平時也可當工作桌，但有個重點──桌子要夠高，方便站著做事；搭配的高腳椅，也要便於起坐移動，讓這裡的動線充滿彈性和可能。雖然一樓仍有沙發和餐桌，但這張中島桌確實扮演中心的角色，家人回來或三兩朋友拜訪時，幾乎都在這兒聚集。

現在很多家庭都採開放式廚房，我家也是，但開放式設計有個前提：我們很少中式烹調。如果是喜歡煎煮炒炸，無法隔絕油煙的開放式廚房就不太合適。廚房的爐台用具主要由不鏽鋼構成，這是先生要的。因為他特別喜歡不鏽鋼的質感，這也是他對空間唯一的要求。不鏽鋼的質地較冷硬，所以在瓦斯爐、流理台和櫥櫃適時加入木頭材質、圓弧形的細節，注入溫暖、中和的調性，否則一整座不鏽鋼廚具，乍看起來也太像中央廚房了……

先生跟我對空間的偏好其實不太一樣，他比較喜歡北歐風格，簡潔且線條流暢，我則喜歡粗獷一點的工業風；不過他從事動畫，我做藝術創作，兩個人的想法基本上都滿天馬行空，甚至有時我們想到的畫面都是很卡通感的。這個交集落實在家裡，就變成了隨處可見的公仔跟小玩具了。

先生喜歡蒐集各式造型有趣又個性的公仔玩具。他曾經不遠千里，從英國抱回一隻黃色小鴨擺在浴室裡，只因為「浴室裡應該有一隻鴨子」；結婚兩週年時，我們出去吃飯慶祝，散步回家的路上，他也「拐」我買了一個哆啦A夢的大公仔送他。因此，在規劃空間時，已預先把這些公仔收藏品的位置設想進來。這些公仔夠大，造型線條也有趣，擺在偏工業風的空間裡，一點也不違和，還帶出了幽默、童真的趣味。我也喜歡在家中角落擺上一些小玩具，像各種大大小小的史迪奇，可能買的時候沒有太多考慮，但當它們適時出現在生活中，讓你看了會幽默一笑，生活也就多了些溫度。

果盤中的小驚喜

一樓是公共空間，二樓則是更私密的起居空間，因此，帶來溫暖和穩定感的木頭是主要的材質。其中，女兒的房間應該是家裡最溫暖的空間了，除了木工訂做的書桌和衣櫃，木質地板上的英國國旗，讓整個房間具備一體成形且鮮明的性格，可以說是個「主題房間」。

女兒很喜歡英國國旗，連手機和包包上都有它的存在。為了讓她的房間

多點變化，爸爸提議，不如在閨女的臥室也放一面英國國旗。放在地板上是當時出於直覺的決定。仔細想想，英國國旗的造型性格強烈，放在牆上雖會構成一幅畫面，但裝飾感過強，且未免有些嚴肅，不如放在地上來得有生活感。當時雖不知道家具尺寸，但我們刻意讓床遮住國旗約三分之一，讓它更低調、安靜、自然地融入空間，而不因方正完整，給人死板的感覺。

要做出這面「臥房中的國旗」，是要下點工夫的。首先要研究英國國旗的模樣。英國國旗是由直線條構成的米字形，但細看會發現，它的線條並不均勻、對稱，而是有粗有細，因此不顯呆板。顏色也要用得好。因此，英國國旗能給人優雅俐落的時尚感。我們用木頭拼接出等比的國旗造型，但為了做出復古、沉靜的感覺，降低顏色的彩度，否則，原色的國旗擺在臥房裡不免太狂野，會讓人睡不著了。

將每一位家人的喜好放進生活空間中，以這種喜好讓彼此產生互動，在享受空間的美感之外，也說得出美感底下蘊藏的故事和設計的原因，要做到這樣的布置和規劃，需要花上很多時間跟精力，但完工後的成就感，是難以形容的。實際住進來後，大家的反應都很好，唯一不接受的是白胖胖的小飽──牠不喜歡到二樓上廁所的動線，對一隻胖貓來說，最完美的動線是吃喝完直接在旁邊上廁所……■

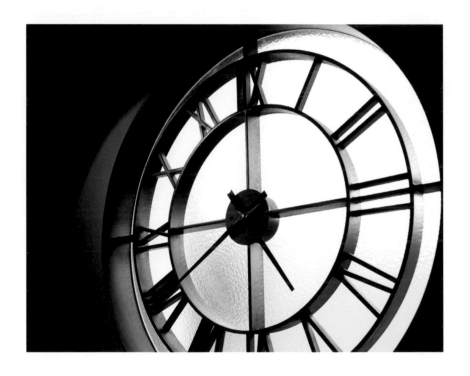

大鐘與時間

設計師的夢在我的牆上

能從「時間」中看到「時光」，

那感覺令我嚮往。

家中一樓通往二樓的樓梯轉角牆上，有一只非常大的黑鐵鐘。說起來，這

大鐘其實是設計師Luka的夢想，在我家實現，也滿貼合我對「人味」空間的

想像——生活由家人、朋友的相處交織而成，一個「家」能包納自己、家人與

朋友喜歡的東西，才是一個有人味的空間。

原本，我不那麼喜歡家裡有「鐘」。從高中起，就不戴手錶，這是因為我

對時間有個「特異功能」，即使不戴錶，也能滿精準感覺到當下的時間。對時

間已經這麼敏感，家裡就不需要再擺時鐘，到處看見時間，所以鐘對我一直不

是個必需品，如果需要，它就得有視覺上的效果，要有設計感。這也是Luka

跟我提議放這只大鐘時，沒抗拒的原因。裝修這個房子時，恰好奇幻電影《雨

果的冒險》正在上映，Luka很喜歡那部電影，我們聊起電影裡的鐘樓，還有巴

黎奧賽美術館的大鐘。那座鐘真的好好看，勾起這印象的我，忽然感覺有一個

那樣的大鐘出現在家裡，一定很棒。奧賽的大鐘是個有故事的鐘，彷彿不只告

訴你當下的時間，也包含更古老的、更長的時間⋯⋯

能從「時間」中看到「時光」，那感覺令我嚮往。

剛好，樓梯的轉角正是個適合的位置。這是一個挑高的牆面，面積頗大，

右半邊是窗。我們跟鐵工師父訂做這只鐘，鐘的結構材質以黑鐵製成，鐘面是

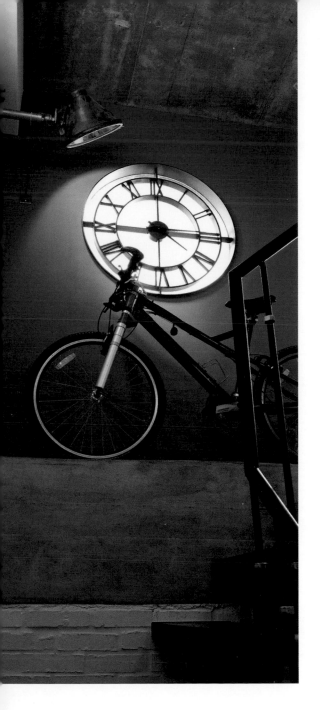

半透明的玻璃，能使光線透進來。當你從樓下迎著光線往上走，特別能感到一股奇幻的氛圍，也讓人忍不住停下來想像某個故事在這個角落發生。

這個空間氛圍，也符合我對「樓梯」的不同想法。通常，樓梯只是空間與空間銜接的過場，少有人喜歡在樓梯上停留。但Luka把樓梯打造成一個高低起伏的小劇場，可以坐在這裡看書，朋友來家裡聚會也能在這兒坐著聊天，偶爾抬頭看看大鐘，醞釀一些有意思的幻想……如今，這也是家中貓咪經常坐臥的地方。讓家裡有個可以「孵」奇想和故事的角落，空間的性格也能因此更豐富多層次，人在其中，自然更能創造出種種不同的生活情趣。■

家有毛孩

讓我們一起翻滾吧

不只為空間點綴出另類的鮮活感；
更重要的，是牠們和人類共享，
不可取代的親密感。

蛋塔

貓與我，早在我出生前就結下了深厚的緣分。母親嫁給父親的時代，物資很缺乏，陪嫁的僅有一隻大黃貓（黃黃），我等於一落地就有一隻貓家人，從小就習慣和貓親近，大多數的生活也都有貓兒相伴。

蛋花

現在家裡有三個人、六隻貓，工作室還有兩隻。貓人之間相處也十分融洽。貓不像狗，如果家裡有六隻狗，那可真會「人飛狗跳」了；但貓多數時間都在睡覺、自己跟自己玩，牠們很能自處。貓跟人的關係，就像是親密的一家人，卻又有各自的生活形態，不彼此干擾。跟人一樣，每隻貓各有自己的脾性，我管牠們叫「家裡的活物」，其實更把牠們看成家人，順著牠們的生活起居，為牠們規劃適合跟人共處的空間。

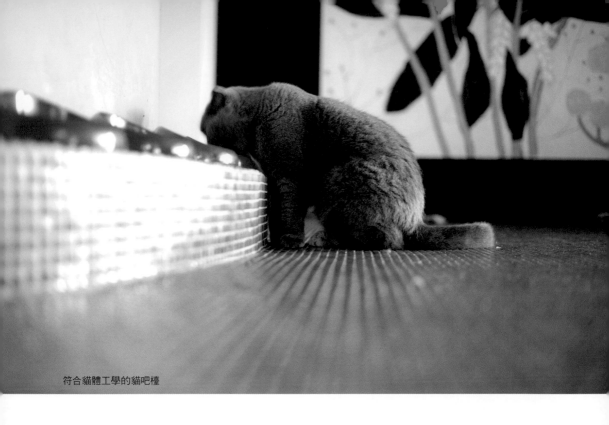

符合貓體工學的貓吧檯

這些年飼養寵物的人越來越多，市面上也出了許多書籍，教人怎麼為貓、狗打造居家空間，例如裝設給貓遊戲、行走用的層板、筒子，以及專門讓貓遊戲的空間，非常有趣。但若要放在家中，總覺得多了點。

跟貓生活了這麼久，常會覺得，我的空間就是牠們的，牠們的空間我也能用，人和貓的空間應該是互相融合的狀態，而不能只考慮人或貓，變成單獨為人或貓設計的空間。

就像思考人的動線和生活作息後再規劃空間，我也歸納出家裡幾隻貓的主要需求。首先是吃喝，在樓下的水泥梁柱旁做了一個「貓吧檯」，延伸地面的紅色馬賽克磁磚，還特別配了幾只紅色貓碗——我承認，連這裡的配色都先預設好了——

蛋白

吧檯的高度約十二公分，是計算過的，因為貓吃東西時如果頭太低容易不舒服，甚至會吐，所以把地板墊高，讓牠們有一個舒適的 buffet 環境。每到牠們用餐時刻，貓兒們排成一列吃得津津有味的樣子，很壯觀，也很溫馨……

另外，貓是很慵懶的動物，喜歡找地方趴著曬曬太陽、理理毛或睡覺。家中之所以要有陽台，也是希望貓跟人一樣有對外呼吸的空間，讓牠們能到外頭吹吹自然風、曬太陽、聽聽鳥叫。

除了陽台，窗台也是一個人、貓共用的位置。窗台本就是個充滿想像的空間，可以放雜物、植物、飾品，也能放貓，刻意把窗台做得較厚，有點像是凸窗，這麼一來，不論是貓躺在上頭或是擺設物品，都有足夠的空間。

小飽

養了貓，人的生活當然也有需要妥協之處。

貓喜歡咬綠色植物，這跟牠們的天性有關，這麼一來，就不太能在室內插花，只能放在陽台上，以免牠們誤食某些有毒植物，例如百合類。

買家具時也得三思，尤其是椅子，不論皮椅或布製品貓都會抓，所以，買窗台旁那張皮椅時，我們想了好久，但最終還是把心一橫，買了！於是，另外準備了一些類似家具的瓦楞紙貓抓板──在這兒要大大推薦這組貓抓板，不僅比傳統的麻繩製貓抓板好看，而且貓兒子們真的喜歡，除了磨爪子外，也是牠們睡覺的地方，更讓家中的皮椅倖免於貓爪之下。

家有活物，不只是為空間點綴出另類的鮮活感；而更重要的，是牠們和人類共享的，不可取代的親密關係。∎

蛋疊

蛋酒

物件選擇 的練習

肆

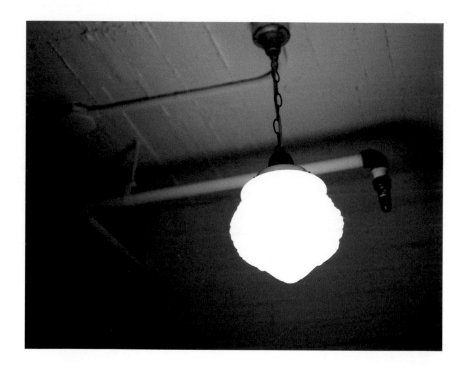

空間中的眼睛

點亮燈具

當燈全裝上，點亮的剎那。

那感覺就像這間屋子張開眼睛，

從此，它便有了生命。

不論是明亮的自然光線，或是溫暖的燈光，都在我們的居家生活裡扮演著重要的角色。光，也許是無形的，但框住光線的那盞燈，卻不只有形，還能讓空間也更有型。

整理空間時，有兩個片刻是非常讓我著迷的，一個是將原有不適用的裝潢打掉、拆除，大破而後大立，新的可能性即將展開。另一個時刻，是當燈全裝上，點亮的剎那。那感覺就像這間屋子張開眼睛，從此，它便有了生命。甚至可以說，燈是空間的精神象徵，會為空間帶來靈魂。

說得具體一點，燈在空間中扮演的角色有兩種。一是提供照明，讓空間變得明亮，便於生活或做事，這是很功能性的角色。如果只看重功能性，它的第二個角色容易變得不重要，就是燈具本身的造型美感。如果不刻意遮蔽，燈具本身亦可作為空間中的雕塑品，兼具照明功能，而這是我更為看重的。

很多人選擇在居家空間採用間接照明，確實它的光線在折射之後比較柔和、均勻，但在我看來，卻少了造型，也就少了點味道。我更喜歡選用不同造型、年代、設計感的燈具，於是不只是照明，還能看見工藝、看見時間、看見故事，這比均勻的光線更吸引我。

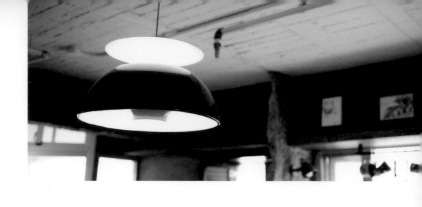

決定這空間燈具的過程，花了不少心思，原因在於我不喜歡做天花板。

房子沒有天花板，意味著所有管線都會外露。有天花板時，管線怎麼亂也無所謂，因為看不到，但外露的話，水電師傅就需要先配好、拉好所有管線，連帶地我也要先確定燈的位置、種類、數量等，方便師傅們作業。在決定燈具的過程中，還不清楚空間的可能性，只有平面圖當依據，就要決定哪個位置用什麼燈。那不只要有點經驗，還要有足夠的想像力，去「看見」未來房子的模樣、畫面，怎樣的燈會為這畫面帶進我想要的色彩。

第一盞決定的燈，是中島桌上的北歐墨綠大燈。我對這個位置的燈具要求很清楚：造型大而簡潔、具流線型，最好是黑色。在瀏覽專賣老家具的網站上找到這盞燈時，一眼就覺得是它了，雖然是墨綠色的，但懸掛起來的效果比預設的黑色還好，視覺上也輕盈些。這種把虛的想像，轉化成實的視覺效果過程，真的十分有挑戰性，又有一種說不出的成就感。

至於最困難的燈，是樓梯間上方、挑高樓頂上的這兩盞。挑高空間裡的燈要夠分量，且這裡的天花板沒刷白，很有質感，要找到相稱的燈具很不容易。挑高最常用的是水晶燈，但完全不適合這個空間。想了很久，先找了一盞黑色的燈，但有些單薄，又另外找了一盞白燈，一黑一白、一大一小，

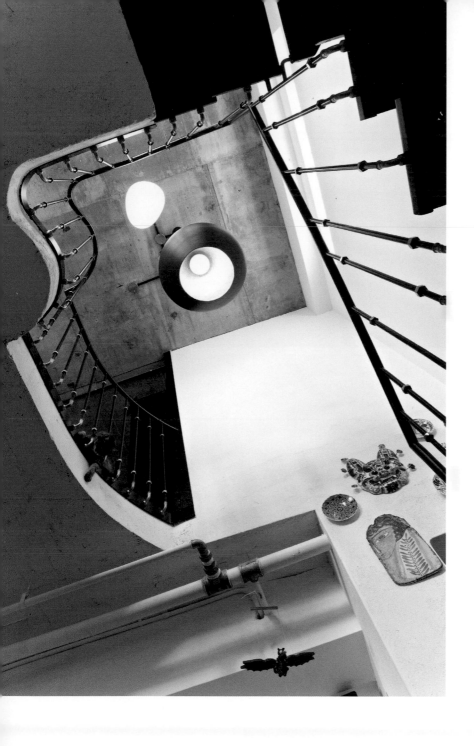

兩者有呼應和對比性，管線也特別改成黑色，有了景深和空間感，從下往上看，畫面效果特別好，這個特殊的觀看角度也成為我最喜歡的角落。

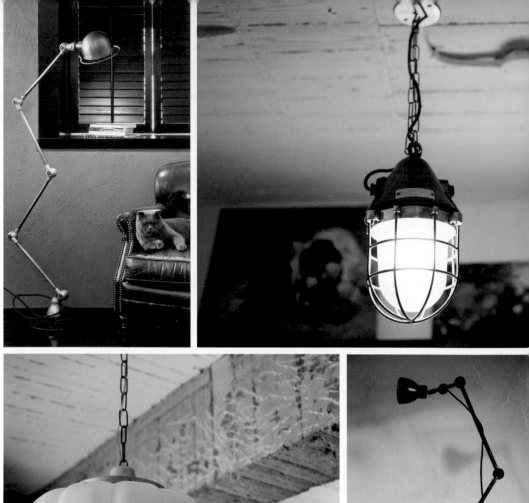

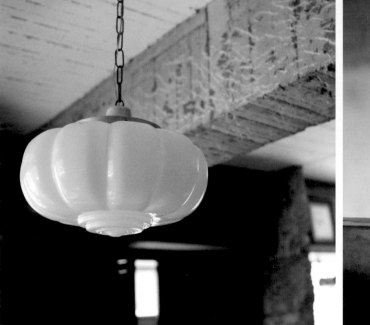

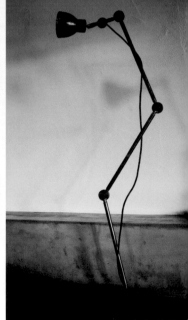

溫潤質樸的奶油燈與個性剛烈的工業燈

除了造型俐落的燈具，我也喜歡老燈，例如台灣的奶油燈。奶油燈大約是二十世紀初、日治時期出現在台灣的，它的造型各自不同，但多半樸實，就算有裝飾性的花紋也不是華麗的，而是含著、古典、樸拙的。特別喜歡它的文人氣息和敦厚感，以及溫潤的燈光質地，連「奶油燈」這名字也十分討喜。家中有它，即便是角落，也能予人一種暖暖的、穩定的、內斂的力量。

工業燈也是我喜好的燈種，但相較於奶油燈的溫潤，它則顯得冷硬且剛強，常在空間扮演亮點的角色。家裡的工業燈有幾座，例如窗台旁閱讀角落的那只工業燈 Jieldé，它有可動關節，能變化不同的角度、造型，最早是一九五〇年代在法國出現的，直到現在還在生產。除了一九八七年它的尺寸曾縮小，且另成立 Loft 系列，基本上六十年來，這盞燈的造型並沒有太大改變。

前面說到的這些燈具，多半是溫暖的黃光。在家裡，不太喜歡用日光燈，雖然很亮，照明沒問題，但氣氛不好。雖然家裡還是會出現日光燈，但通常是作為補足光源用，所以常笑稱這是一種偽間接式的照明。

當家裡的燈著重設計感、故事性和造型時，難免犧牲掉明亮光線，因此需要補一些白燈。由於天花板外露，便找了一些線條簡單、具現代感的日光燈貼著梁安裝，幫忙補充黃光的亮度。

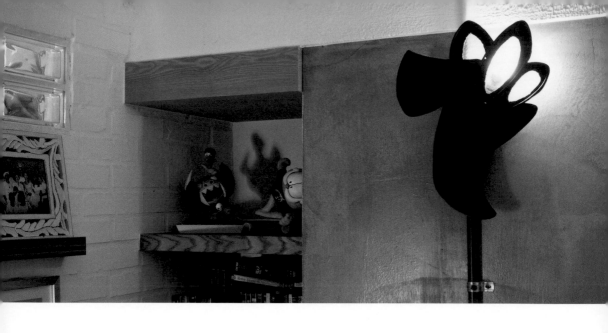

還有一種較少出現在台灣家庭中的燈，就是壁燈。

對我來說，壁燈完全是氣氛。它燈源小，不會用作主光，在空間中就像一個默默的配角，卻能勾起一些生活情調和樂趣。現在出現在家中的三個壁燈，造型比較活潑、幽默，它們都不大，卻和我們一家三口息息相關，也總能在朋友來來時引起話題和笑聲。這三個壁燈，造型分別是數字六、七、八的趣味延伸，它們代表的，恰恰是我、女兒和老公的生日數字。

三盞燈具都是自己設計的。理由其實很簡單，因為沒找著特別吸引我的壁燈，而壁燈又比吊燈容易設計，所以乾脆自己來。畫好藍圖後，以一比一的比例在牛皮紙上打版；壁燈選用黑鐵和鐵花板（就是一般鋪在車庫門口、戶外地面的鐵板）和銀霞毛玻璃兩種材質，喜歡它們的肌理和變化性。設計造型時，想到可以把家人的數字跟我們喜歡的東西連結，就把代表先生的數字八畫成一個頭上長角、頭有點大的惡魔；女兒的七是 lucky

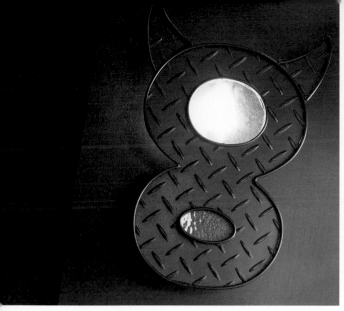

seven，就加上一雙天使的翅膀，中間鑲上毛玻璃；我的六呢，是橫著放的六，造型是我最喜歡的貓模樣，懶洋洋躺在電話上……造型做好，在後頭安裝燈座，燈泡放上去，一盞壁燈就完成了。

這些設計和過程不難，難的是找到願意配合製作的師傅。因為不是量產，又需要手工製作，的確要花費更多的心思，幸好有一位長期合作的年輕鐵工師傅，很樂意嘗試新鮮的玩意兒，因此家裡的所有鐵件，包括這幾盞燈，都是交由他製作完成的，真的非常感謝他。

這些燈具或設計，其實都可以回到我對空間裡該有哪些東西的最大原則——讓自己喜愛的事物以各種面貌，甚至是以圖騰的形式出現在空間各處，如此，這個空間才能跟你有更深、更富於情感的連結。從「喜歡」出發的設計，無論是燈或是其他物件，會讓你的空間更具人性，更多故事流動其間。■

一面牆的想像

從這兒開始

牆面可以做的事情很多：
開一扇窗，掛一幅畫，擺張椅子，
或者為它抹上特別的色彩……

進行空間的設計、布置時，一面牆是個很好的想像起點。

一般我們會將家裡的牆面都想成白色，或是用櫃子等家具填滿它，而不讓一整面牆留白。但當你將儲物空間另外規劃妥當時，牆其實是很好的「玩空間」起點。

當然一面牆不只是一張畫布，還得考量空間的其他部分，在經驗中，一旦整個空間的動線、架構大致決定，或者完成百分之六十、七十左右，我會對某些局部的牆壁或角落，有著很多的想法或想像，甚至可以看到它完成後的樣貌。

有趣的是，我的想像經常很明確──牆面是什麼顏色、搭配怎樣的家具、線條、比例⋯⋯構圖就存在了。當把這想像變成真實的呈現，且完成度高達百分之九十五以上的時候，那股成就感是難以言喻的。例如家中二樓兩間臥室的房門設計。先前屋主使用的二樓空間，是用一個狹窄的走道隔開兩邊的房間，讓兩扇房門相對，但我很困惑，走道要拿來做什麼？也許在台灣，人們對空間的感覺是房門要隱蔽，不要面對樓梯或空間，但走道實在太浪費了。況且，若把樓上看成一整個空間，不僅整體感覺較開闊，也能「利用空間創造空間」，因此將兩個房間改為相

鄰，原本的走道變成主臥裡的更衣間，而兩扇在同一平面上的房門，就構成了二樓的有趣風景。

這一面牆兩扇門的靈感來源，是荷蘭知名畫家蒙德里安（Piet Cornelies Mondrian）。蒙德里安最為人所知的繪畫風格，是直線、直角所構成的垂直、水平結構，以及黑白灰與三原色的運用，但他其實有過多次風格上的轉變。經歷兩次世界大戰的他，早期畫風傾向傳統寫實主義，其後受立體派影響，畫風轉為立體主義的抽象表現形式，進而

創造、形成「新造型主義」的語彙，也就是簡潔的線條分割和大量的直角、直線。到了更晚期，他的畫作呈現了明快的律動，充滿了高度的音樂性，且作品給人沒有邊界、畫面延伸到畫布之外的印象。他的風格影響範圍遍布繪畫、工藝、設計、建築等領域，主要是因為，這些簡潔、切割乾淨的線條和色彩，雖然性格強烈，卻能帶來內部的安寧、產生和諧與節奏，達到平衡與安靜的效果。這也是我在設計臥房的門時，直覺地聯想到蒙德里安的原因。

此外，二樓的這兩扇門是做在挑高的牆面上。牆夠高，就能將門的比例拉長，追求更好的比例表現，讓這兩扇門／這面牆在線條、畫面、材質各方面達到視覺、結構的平衡，也就能創造出內心的舒適自在感。

其實，我自己的畫作跟蒙德里安很不一樣。他的畫作充滿直線，每條線都像是用直尺畫出來的。而我幾乎不用直線。但也講究畫面平衡，只是不採取直角和水平方式，而是以曲線、感性手法達到理性、平衡的畫面和狀態。

舊家也有蒙德里安的痕跡。那是一張擺在門口的長板凳，是爸爸親手用廢棄木材做的，板凳上色、幾何線條構成的方式也很蒙德里安。對我而言，它是獨一無二的。

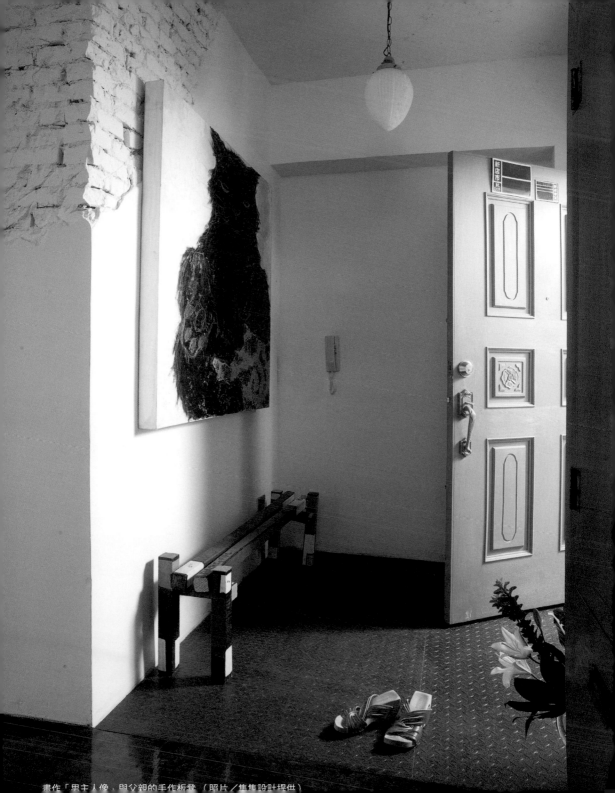

畫作「男主人像，與父親的手作板凳」（照片／集集設計提供）

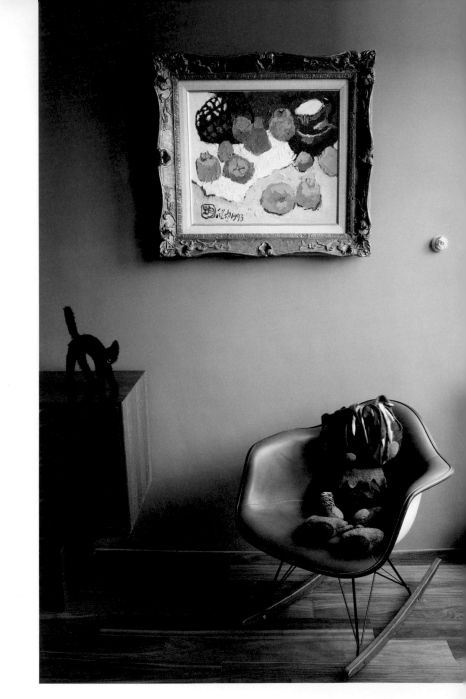

第二面牆，是主臥房裡的藍牆。在這片藍牆之前，我已經有的是EAMES搖椅和父親的畫作。搖椅是用金鐘獎獎金買給自己的禮物（當時獎金還未到手，我就先買了椅子，還被媽媽嘲笑），至於這幅畫，是父親送

我的二十歲生日禮物。當時還年輕，雖然開始畫畫了，對畫的理解力還不成熟，但直覺地就喜歡父親這件作品。

在這幅畫前後，爸爸的畫作風格有了轉變。之前他的畫風較細膩，更強調透視、光影和比例，但這張畫比較平面，用筆和用色都不像過去那麼寫實，比較多表現性和裝飾性，透過色彩本身和筆觸的力量表現空間跟結構，而這是我喜歡的。我一直都把這幅畫擺在臥室裡，到了工作室才改放在大桌前面，現在則又回到臥室。考慮到金色畫框很適合藍色牆面，綠色搖椅在下面也很襯，就這麼構成了藍牆的畫面，而右側的老開關，也在整體畫面中形成了一個活潑有趣的亮點。

牆面可以做的事情很多：開一扇窗，掛一幅畫，擺張椅子，或者為它抹上特別的色彩。如果開窗太困難，就從改變壁面的顏色開始；想要有春天的氣息，可以考慮蘋果綠或鵝黃，想要沉穩的顏色，可以嘗試深一點的灰綠或深灰藍。單品也能輕易改變空間氛圍，你可以選張單椅、咖啡桌或邊桌，在上頭放書、放音樂播放器、插花、放個小玩具、再坐隻貓，讓這面牆成為一個閱讀、休憩的角落。從一面牆著手練習，實踐你對空間的想像，真的不難。■

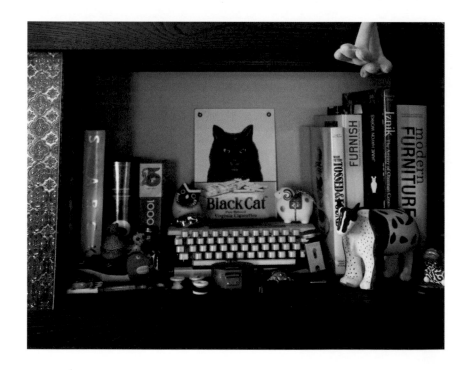

混搭的樂趣

亂中有序

空間的混搭，
指的是多於一種以上的風格。
空間本來就不可能只有單一元素出現。

朋友到家裡，常對空間中大量的混搭表示讚嘆。混搭空間做出協調感，達到亂中有序的效果，難度雖比整齊劃一高，但這種生活中的亂中有序，對我是種刺激，能在視覺上帶來變化和衝擊，太過四平八穩的空間，反而太安全，不夠好玩。

空間的混搭，指的是多於一種以上的風格，但說得嚴肅，其實我們每個人的家裡都看得到。空間本來就不可能只有單一元素出現，可能整體是素淨的風格，卻掛上異國風的窗簾；這裡擺著陶瓷和中式家具，牆上卻有幅歐式畫作……這些都是混搭，只是能否搭得合適、好看、出色。說到底，混搭和個性有著絕對的關係。有人喜歡乾淨整齊，有人喜歡多元豐富，我的個性不那麼喜歡單一或絕對的風格，在畫作上，不會使用單一媒材，而是運用壓克力、粉彩、蠟筆、炭筆、鐵釘等現成物來創作；在空間中，也會多放些自己的喜好和想像，希望每樣東西都放在合適的地方，製造出融洽感。

我喜歡明亮、挑高的工業風（Loft），但用在居家空間難免有些冰冷，所以透過大量的混搭，沖淡冰冷的感覺。剛好先生做動畫工作，收藏很多玩偶、公仔，家裡的工業風於是混搭進各式玩具。沒想到，玩具和工業風非常融洽，空間被點綴出生意盎然的活潑感，也可以說是個小小的驚喜。

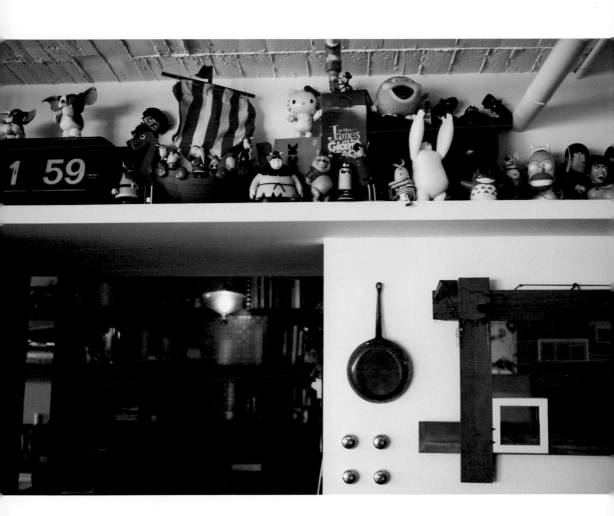

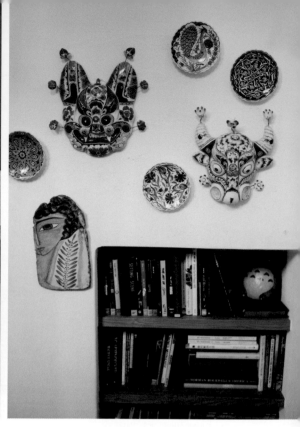

同一造型但不同顏色的椅子

混搭能否成功，和材質、色彩、比例都有關係。這個空間以鐵件、金屬為主，基本上是硬塑膠、翻模，玩具則多半是硬塑膠、翻模，基本上是協調的材質。同樣的玩具，若搭配線條簡單俐落的北歐風也很合適，能為空間帶入溫柔的感受。

但是，工業風配異國情調的抱枕或織品，就不那麼推薦。異國風的線條較華麗、繁複、濃郁，工業風的質感也是重的，兩相搭配，會有重上加重的感覺，從空間中的比例和感受來說，可能太複雜了些。

若想用混搭為空間妝點出活潑的氣氛，可以從幾個練習著手。首先，不要一開始就嘗試大範圍的混搭，將空間布置得簡單整齊，是一切的起點；整理乾淨，空間有了基本調性，

才有條件「弄亂」它。接下來，不妨從自己喜歡的小物件著手，例如杯盤或椅子，先找到統一的屬性、色彩或材質，再從中做出對比、跳tone等變化。有了一致的顏色、造型或材質，可以降低視覺的混亂感，維持協調與平衡。

也建議大家添購家具或家用品時，試試看不要買成套。買整套家具雖然最簡單安全，卻也較難表現空間和自己的性格。比如買床頭櫃時，可以依使用者的需求和喜好，選擇兩邊不同的櫃子，例如太太要擺放化妝品，所以選購櫃面較大的床頭櫃。

另外，若還沒找到合適的家具，寧可先別買，也不要有「沒關係，先這樣放就好」的觀念。當空間布置接近完成後，也要自我節制，不亂買或多買。這些克制是為了不讓不適合的東西，破壞掉原先布置好的空間造型。

立體的空間充滿形狀和角度，任何一點改變都可能影響整體比例。為空間做混搭是一門學問，但，不妨用輕鬆一點的態度看待並嘗試，如此一來，混搭就會成為我們在生活中表達自己的樂趣之一。■

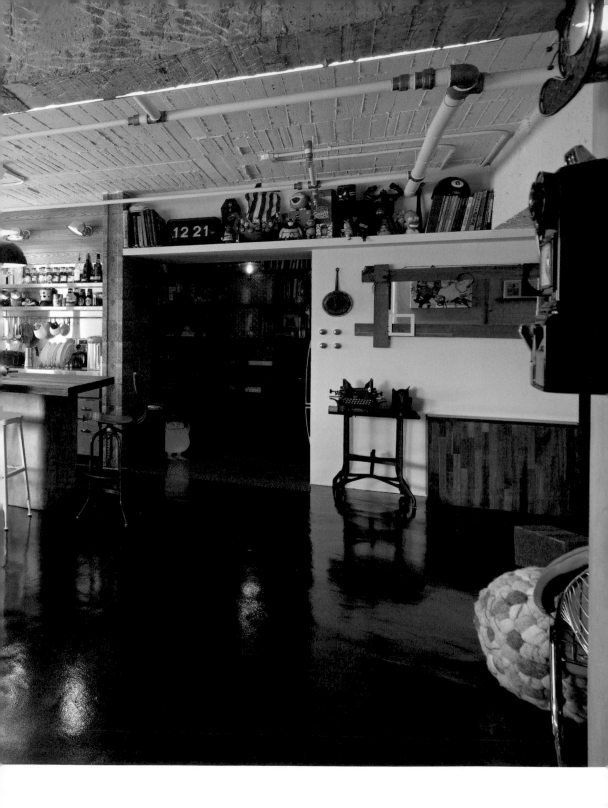

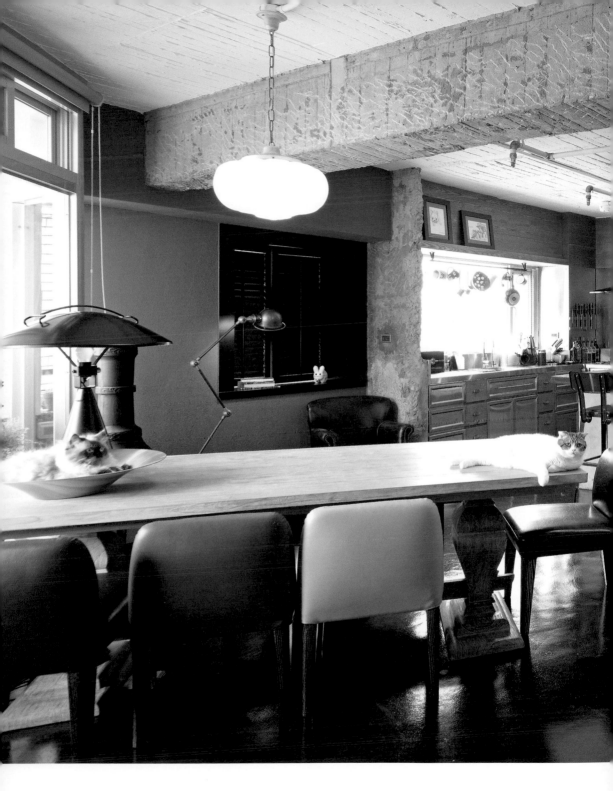

老件與鐵件

美麗的點和線

在學習過程中不斷接觸不同的質感，慢慢的，喜歡老東西也就理所當然了。

168 / 空間練習題

「立體畫布」是我看待空間的方式，畫布上的點、線、面，是構成繪畫元素的根本語彙，在這房子裡也是。開關是點、平底鍋是點，樓梯是線、水管金屬的管線也是線，牆壁成了面，當這些東西組合在一起，自然形成我想要的畫面。其中，老件和鐵件，是我最喜愛、最常用的「點或線」。

美國聖路易市的拱門地標

對老東西的興趣，應該是在專科時就培養出來了。課堂上畫的靜物，大家都偏好找些古樸或有造型的物件，像一些老油燈或斑駁的瓶瓶罐罐等，在學習過程中不斷接觸到不同的質感，慢慢的，喜歡老東西也就理所當然了。

不過真正發現自己對老件的癖好，應該是去美國念書的那段期間。

我的學校在美國中部的聖路易（St. Louis）。這裡曾經是中部的大城，也是老城。城市的標的物是一座大型的拱門建築，象徵著早年美國人從東遷徙到西，聖路易是必經之地。到了美國開始築鐵路，車站建在芝加哥後，聖路易作為中部樞紐的重要性才被取代，從此逐漸沒落。由於中部比較保守，人口也較少流動，這裡的人常常一住就是好幾代，也因此，有很多真正的老東西與記憶被留在了這些城市中。

在聖路易，要如何尋找老件呢？很簡單，每個禮拜五晚上，我會買份報紙，上頭的分類廣告有很多週末遺產拍賣訊息，規劃好要去的拍賣地點後，趁著週末一家家去逛。所謂的遺產拍賣，是指過世者的親人委託拍賣公司將他們生前遺留的物品賣出，有時我們根本是進去過世者的家中逛，裡頭的家具、物品都還按照他們生前的樣子擺設著。

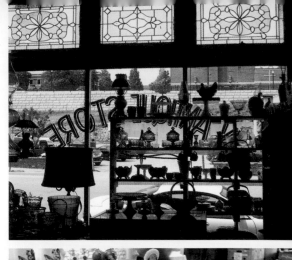

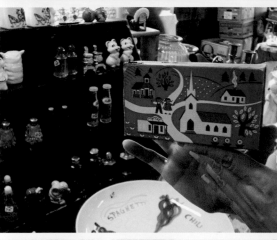

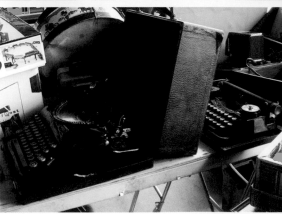

逛遺產拍賣成了我在留學時期的重要活動。剛開始還抱著緊張或肅穆的心情去，但這些房子其實多半沒人住在裡頭了。看著房子維持主人生前的使用狀態，有時感觸很多，看久了，其實能看出他們生活的狀況，比如有些老人很愛乾淨；有些人很喜歡屯放物品；有些人地下室裡工具完備，看得出喜歡自己動手修繕；有些老人其實沒被好好照顧……

一開始逛遺產拍賣，是完全沒有概念的，逛久了就分辨得出，哪個區域歷史比較久，會有比較多老東西。越老的房子堆的東西也越多。通常，一進

到拍賣的房子，會先衝地下室，因為工具、陳年老貨、打字機、電風扇……這些我喜歡的工業鐵件多半會收到地下室。逛完地下室，才會上來看看椅子、燈具等用品。在所有老東西裡，我對機械物件或鐵件情有獨鍾，一來是喜歡這些物件本身的機械性和結構性，同時也受在美國學習經驗的影響。

在美國時，我主修繪畫，但有修過一位教授 Hank Knickmeyer 的雕塑課。他主要的創作材質是大馬士革鋼（Damascus Steel），也就是花紋鋼，是一種合成的金屬，非常漂亮，於是在第二年，便選了一堂他的雕塑課。由於所有的大型器具都在教授的工作坊，所以每週五都必須在教授那裡工作一整天，那是我學習中最辛苦也最難忘的時光了。

鐵是一種很有趣的東西，加熱之後，可以很輕易地改變它的形狀，但冷卻後它卻異常堅硬，一個材質存在兩種性格，這特質很吸引我。相較之下，木材、陶瓷就不那麼喜愛。我不喜歡陶土黏答答的感覺，也很怕木頭，只要一進木工教室，一開刨就怕被木屑刺到。說也奇怪，鐵也有鐵屑，也會刺人，鍛造或焊接時還會火光四射，但我就是不怕。

知道自己喜歡鐵件後，便開始特意蒐集相關物件：鐵絲、鐵釘、鐵片、金屬片等，再加上逛拍賣入手的各式老工具、扳手、打字機、電風扇等，出發到美國時，我帶了兩個箱子，回來卻變成四十二個箱子，用海運貨櫃送回來。

買老件，除了喜歡造型，也因為那裡頭有時間跟人為使用的痕跡。

但為什麼工業用品、鐵件這些有趣的物品，台灣比較少見？這或許是因為我們不是工業社會，而是直接從農業社會轉型的緣故。德國、英國等歐洲國家有一段工業發展的時期，因此有很多老的、經典的工業產品和用具。

至於台灣，比較多的是老櫃子、老碗盤等，生活和農業上的器具比較多。

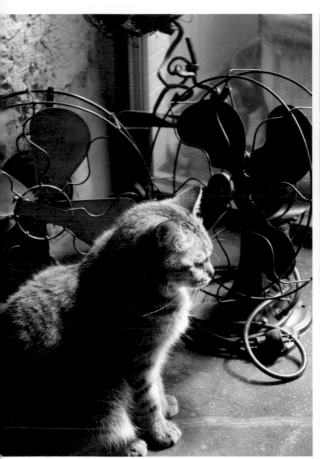

左圖：各式老風扇　右圖：用大型扳手做成的桌腳

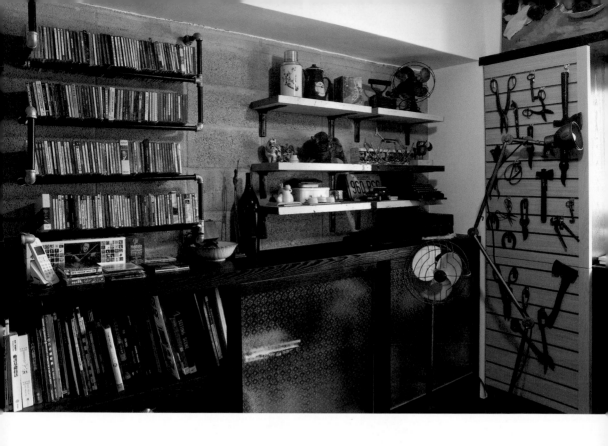

這些收藏，回台後有的轉換成創作中的語言，直接使用在作品中；有的變成房子裡的裝飾，具體呈現主人的喜好。我做事的目的性不強，不是購買時就想好怎麼用，而是慢慢反芻後，自然而然地成了創作或生活的一部分。

將收藏的鐵件展示出來，放在家裡，對我來說很有成就感，希望一進到這個家中，就能從物品感受到人的生活狀態和喜好，不用刻意擺上一個展示櫃，打上燈光，跟生活有所距離。通常只是隨興放在層板和書櫃上，可以經常看見它們，偶爾換換位置。和它們互動也是一種生活上的情趣。

在台灣環境較為潮濕，這些散置在家中的電風扇、打字機和鐵件等，都需

浴室門上的鐵工蜥蜴　　最愛的海棠花玻璃（書櫃門）

要勤加保養，有時想起，就算半夜也會看見我為它們抹抹擦擦上上油……家人還笑稱我保養它們比自己的臉還勤快。

在書房裡，另有一面擺放鉗子、扳手、剪刀、斧頭等老工具的小牆，我戲稱它們是我的玩具而不是工具。說到這兒，想起一個有趣的故事。在初搬到工作室時，因為一個人住，媽媽難免擔心，於是找了熟識的管區警員來工作室看看。當他們正要離開時，瞄到了那面工具牆，於是警察伯伯用了一種調侃的語調說：「我看妳挺安全的……」現在想起仍會讓我大笑！■

大馬士革鋼簡介

　　大馬士革鋼Damascus Steel，又或稱Mosaic Damascus Steel是一種古老的合金技藝，在歐洲、亞洲或大陸都有記載。大陸稱它為中國花紋鋼。它的部分由來是在鑄劍的過程中產生的。因為一把好的長劍需要經過將一層層的鐵錘打和結合而產生，這樣是為了不易斷裂而有彈性。但由於每層鐵的含碳量都不同（含碳量越高，成色越深），所以在最後拋光時會呈現出不同深淺的灰色，其花紋成水波狀，非常美麗。雖然花紋鋼是在鑄劍的過程中所產生，但由於它美麗的花紋，也讓工匠們開始在製劍的同時兼具了美感，使花紋鋼成了一種古老的技藝。

　　大概在三十多年前，美國一些藝術家由於喜愛大馬士革鋼的圖騰紋路，他們加入了創新的製作方法，除了使用金屬片傳統的層疊方式外，也用鐵盒子的方式使花紋更好控制，而能做出不只是水波紋的圖案，更能依照個人的喜好創作出多變和精緻的花紋。由於大馬士革鋼是要經過層層非常繁複的工序製作，從焊接、融合、擠壓、拋光再腐蝕等等，不斷地重複這個過程，這是一種工藝的極致表現。其花紋不只是在表面，更可以說是一種由內延伸至外的美麗圖騰，同時也呈現出手工的溫潤質感。

　　大部分的藝術家使用這種鋼材作為刀子或匕首的材料，也有一些是小件的家飾品。不過我喜歡用鉚接的方式和銀結合，不論是手鐲、墜飾或戒指等，都能有很好的呈現。

家有藝術品

情感的交流

藝術品，
我不把它們當裝飾品看。
也不是增添空間附加價值的東西，
而是增加你的情感交流。

在家中放置的物品，一般人傾向用好看的裝飾品，再來是複製畫和海報。提到藝術品，也就是真跡，大家多少會覺得有些距離或價格昂貴。確

喜歡用擺放的方式，讓藝術品自然而然地融入空間中。

實，藝術品大多非常昂貴，但這裡我想鼓勵的，是「擺放你負擔得起的藝術品」。它可能是年輕藝術家的創作，可能是立體，也可能是平面……我希望的是，當藝術品自然出現住空間中，能和人產生的情感交流。

擺飾等於是主人的喜好。空間之所以和人有互動，在於它表現出主人的性格與偏好。如果一個家裡完全看不出你的喜好……你愛看的書、你愛吃的東西、喜歡的收藏……這空間不會有情感跟故事。

現在大家很常談收納，愛乾淨，但太乾淨的空間，看不出主人生活中的感情。我也收納，但有些東西，像玩具、書、照片，特別是好看的，會選擇讓它們介入到空間中，才會有生活的味道，朋友來時也能製造話題：「這好可愛，在哪兒買的？」「這是怎麼來的？」「你為什麼喜歡這個？」……

藝術品也能扮演這樣的角色。它讓你的生活更有氣息，同時，也跟其他收藏一樣，可以開啟話題，投射個人的情感與想像，讓人藉由空間整體的狀態，了解你是怎麼樣的人，有什麼樣的喜好。不過，相較於複製畫或其他擺飾，藝術創作不是量產的東西，它獨一無二，有溫度、有想法，有種活生生的生命力，可以說，它也是家裡的一件活物。

有些收藏藝術品的人會用投資的角度來判斷要不要入手，但我認為藝術品還是在於跟情感、空間上的交流與結合。覺得大家對培養自己的藝術品味可以更有信心一點，多看展覽，誠實面對自己的感受：一個藝術家的作品是否感動你，值得你在經濟可以負擔的前提下，把它放在自己的空間中，而不是看它將來價格翻幾倍、有沒有市場性。看藝術品，應該是更慎重、更訴諸情感的事情。

另一方面，大家對擺放藝術品又容易太過慎重——要有一面主牆、要有軌道燈、玻璃罩……但這是一種迷思。既然要回到生活中，應該用一種更自然的方式，將藝術品擺在小牆面、櫃子上，營造人跟藝術品的親密感，而不是刻意打光或給予藝術品過度重要、嚴肅的角色。

在新家和舊家，畫作是隨處可見的。舊家有面牆是自己的壁畫。在規劃房子時，就想著那面牆要有壁畫。後來，因為整修房子瑣事太多，在完成後就累倒了，某天晚上實在是不舒服睡不著，半夜索性爬起來畫畫。但畫些什麼呢？我想起那陣子看了一篇雜誌報導，裡頭有篇文章講貓科動物的棲地。讀完之後，抱著「希望牠們有很好的棲地，可以繼續在地球上生存」的心情，畫了這幅很繽紛豐富、想法很單純的作品。

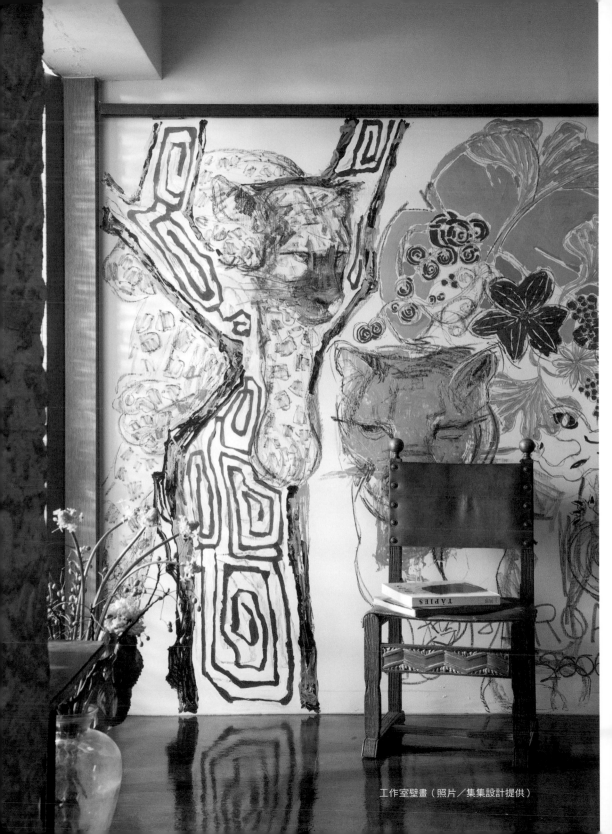

工作室壁畫（照片／集集設計提供）

到了新家時，想法也很簡單：想要有爸媽媽的作品出現在這個家中。其中，媽媽的作品篇幅較小，就放在玄關。爸爸的兩幅畫，《月桃花》是我一直很喜歡的一件作品。這幅畫的裝飾性強、顏色較重，因此放樓下，也依著作品調性，把周圍空間的色彩、材質做了整體的安排，營造出一致的氣氛。另一幅《線條》，畫面更抒情、素雅、安靜，就放在二樓的牆上。思考作品擺放位置時，不需要太制式，而是考慮平面和立體空間的大小與氣氛，擺上去後能否貼近整體狀態。

至於自己的畫作，經常是隨興地擺放，櫃子、書桌、浴室、書架……有很多小張的速寫作品，我喜歡用「放」的更勝於「掛」在牆上。

這些藝術品，我不把它們當裝飾品看，也不是增添空間附加價值的東西，而是增加你的情感交流。收藏也好，擺放也好，從你和它之間的密切互動出發，自然能找到藝術品與空間結合的最佳樣態。■

我們 這樣想 伍

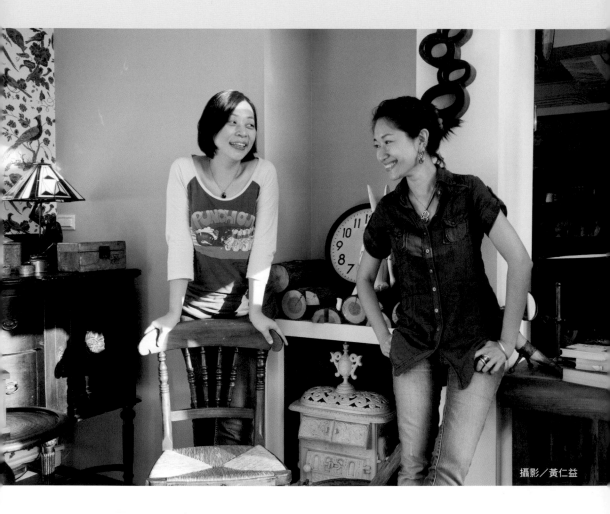

攝影／黃仁益

話美感・玩空間

龐銚 × 潘昭樺 × 莊培園

潘昭樺 Luka

從事空間設計二十餘年，喜歡各式異國風格的融合，所以不為自己定位於任何設計風格。擅長透過細膩的溝通、了解、解析空間的優缺點，規劃鋪陳流暢的動線，為不同的人，找出不同的風格，或置入各種老物件、老家具，也總能讓使用者找出屬於自己的生活感，醞造出不同的生活風味。

莊培園
大田出版總編輯

第一回合・合作篇

龐銚（以下簡稱龐） 莊培園（以下簡稱莊） 潘昭樺（以下簡稱潘）

當業主遇上設計師

龐：我和Luka（潘昭樺）認識很久了，會找她幫我設計第二間房子，也是因為她跟我熟識，有一定的默契，能夠理解我想要的，也會提供很多想法，幫助我完整實踐。

莊：在Luka眼中，龐銚是一個怎樣的業主？

潘：她很不一樣。相較於一般的業主，她很大膽，有時候連我都會嚇到。當初買這間二手成屋，她一開始沒什麼特別的想法，而是很沉著地說，先來丈量空間。她也跟我說了大概的想法，聽了以後就知道，會玩得很過癮，等到畫出第一張平面圖，我們就開始天馬行空，大玩特玩。

龐：一開始看房子時，我有找她一起去看……

潘：那時候她就告訴我，她要分上下兩個生活空間，樓上的兩間臥房是要保留的，至於樓下，她只要一張大桌子，還有她先生要個不鏽鋼廚房，不需要明顯的客廳。

龐：有張大桌子，人多時也不怕，可以在上頭吃飯聊天，貓也能在上面打滾，這非常重要。

潘：台灣的房子多半不外乎三房兩廳，或是三加一房，餐廳其實也不是廳。她的房子原貌也是這種制式格局。我跟她說，這房子有幾個缺點，例如窗戶高度太短。這沒辦法，因為台灣有一段時間蓋的大樓開窗都偏矮、短，這造成空間比較扁平。我建議幫她做一個不能改變的。另外就是房子高度會讓空間比較扁平。我建議幫她做一個小起居間，另外我也覺得她對花花草草很有辦法，原來這房子沒有陽台，後來我們把空間內凹，變成一個有落地窗的小陽台。一般台灣人犧牲約兩坪的空間換一個陽台，做這個決定是要有勇氣的。一般台灣人的考量較實際，買房子時最在意坪數和收納，說服他們爭取綠意或自然空間，對他們來說是沒有實際價值的，因為寸土寸金，尤其是客廳，一定要大器，怎麼可以把空間切掉。反觀法國、日本的房子多不大，他們卻願意把陽台、院子當一個空間經營，但台灣人會認為是浪費。

另外，她認為沒有一個像是客廳的客廳也沒關係，是我覺得一定要。那是個看電影的空間，如果要看電影，我覺得要有安定感、舒適度，和螢幕的基本距離也要夠。本來是想讓人背靠樓梯坐著，但進入平面規劃後，總覺得動線有點卡住，後來才把樓梯轉向，是個大工程。照理說，為了省錢，那個樓梯不該動的。

龐：影響很大，因為改動線，浴室的位置也改變了。樓梯轉向後，浴室比先前的面積大了三分之一，還多了窗戶。這是一個很好的轉變，起居室變得有安全感，浴室也多了通風和採光。

天馬行空到設計師想給自己掌嘴

潘：開始畫平面圖後，有點像是我們一起天馬行空的亂想，但事情發展到後來，有時候我實在很想給自己掌嘴！你只是隨口丟出一些瘋狂的點子，她會比你還認真地想怎麼把它做出來，結果，很多不該講的，一講出來就一發不可收拾……

龐：Luka也是很浪漫的人，她丟給我很多想像，原本預期我會說no，沒想到我比她還認真。

潘：然後我就想掌嘴。這就叫做「痛並快樂著」，明明覺得不能告訴她，但隔天我就忍不住說：「我看到一個很好玩的東西喔！」我去看《雨果的冒險》，拍了電影裡的鐘給她看，她馬上說好，我當下就傻眼，想給自己掌嘴。後來我跟她說去哪兒找那麼長的指針？她聽了就問我要多長，我說至少要七十、八十公分，結果第二天她就找到六十

公分的指針……

或是我在設計雜誌上看到一根水管上拴著螺帽，就問她要不要用這個概念做樓梯扶手，「幫妳的樓梯戴戒指」，她說好，但水管是軟的，支撐不住，後來就改成黑鐵。挑高區的挑戰，是她要牆面轉角、壁面都用圓弧收邊，但是那樣的弧線，施工師傅很難抓，所以施工時，不是她在場，就是我要在。

龐：因為我的空間比較冷調，收邊銳利或都是直線的話，整體質感會太硬，圓弧可以製造溫潤順暢的感覺，也能打破四方空間的呆板。

潘：畫平面圖時可以有各種不同想像，前後畫了大約十張，我隨便丟的想法，雖然她都會接招，但這些點子後續要找誰做？怎麼做？用什麼材質做？怎麼跟師傅溝通？還要配合配電、管線等工程。比如她的房子是工業風，大家以為水電走明管比較省錢，事實上，你把家裡天花板打開，會發現上面藏很多東西，要走明的，你就要讓它漂亮，線就不能亂拉，否則會很醜，還得擔心會不會把牆鑿穿。工班師傅做到後來，都很怕以後我的案子會這樣搞。我後來都說，像龐銚這樣的業主，很適合久久一次給我腦力激盪、活化你的腦細胞，但也不能常常來，太常用腦細胞就死了。

業主和設計師的默契

龐：基本上我覺得，設計師跟業主之間的默契很重要。有次我們在電話討論牆面的顏色，很難描述那種接近蘋果綠的顏色，剛好我看到一只馬克杯就是我要的顏色，趕緊買回去給她看，結果現場她已經試刷上去的顏色，跟馬克杯的顏色一模一樣！

潘：我也覺得默契和信任度很重要。如果一個客人跟我談三次平面圖都還沒辦法達到百分之八十的完成度，我會建議他換設計師，因為我抓不到他要的東西。這不是價錢或難易度的問題。如果有一點猜疑或講不聽，一定要給他實際案例，他才接受自己的想法行不通，這樣的溝通很累，因為設計師不只要面對業主，還要處理設計、工程、現場、工班、甚至是鄰居，以及公共空間的整潔。在這種狀況下，如果業主還要對任何事情追根究柢不放心，那我就會建議換人，再這樣下去，那條默契的線會斷掉。

一般來說業主大致分兩種：一種就是相信你，但他沒什麼時間跟你討論，所以我們要透過旁敲側擊，幫他做出他想要的空間；另一種業主會跟你互動頻繁，這種就要有默契，萬一不對盤的話會很痛苦。我們一個設計案從洽談到完成，至少要六到八個月，對我來說，沒有一定的喜歡跟默契，很難做下去。

龐：業主跟設計師的關係其實很微妙。在裝修過程中，設計師可能會是你最好的朋友，因為他需要了解你的生活細節：你的生活作息、動線、床多大、內衣褲放哪裡、喜歡的角落，甚至如何跟家人相處？

潘：我曾遇過客戶跟我說，他上大號一定要吹電風扇……連這樣的事都知道！或是半夜不喜歡聽到廁所沖馬桶的聲音，或是太太不喜歡先生把廁所搞得濕答答，如果能透過溝通幫業主解決這些日常生活的細節，我會覺得滿有成就感。有時也要扮演心靈導師，想辦法讓對方願意跟你溝通，主動透漏細節給你。

我還滿喜歡跟專業人士合作的，業主也多半是情感比較細膩的人或是怪咖。我最近有個客人是烹飪老師，三不五時就丟食譜給我，或是揪我去買鍋，所以我也跟著買鍋子下廚。這對我來說是件很開心的事情。另一個客人是學者，每次去跟他談圖，我都受益良多，怎麼才聊一下下就天黑了？

術業有專攻，我喜歡欣賞業主的專業，經過專業的交換，我會更了解他，他也會告訴我他的生活、起居、想法、腦海裡的畫面，而不只是一些細瑣的東西，比如教我怎麼收納內衣褲，畢竟這麼多年，我也不知幫多少人家收納內衣褲了，我畫過的內褲抽屜比你穿過的內褲還多，如果這些事情業主都要費心，那真的會把雙方都搞得很辛苦。

跟設計師溝通空間需求的祕訣

莊：龐銚的房子在設計上有許多細節，我感覺是間徹底裝修的房子。很多房子的裝潢都是包起來，但她的選擇是徹底打掉，整理乾淨、整齊，所有看得見的東西都經過設計，細節非常多。

潘：所以她自己常開玩笑，花了這麼多錢家徒四壁。

莊：一般房子裝潢為什麼都是用包的？

潘：對設計師來說，這是最容易成交的方式，但有時其實是為了迎合業主。反正看上去亂七八糟的全部包起來。有些三十年以上的老房子，你會發現從前人的生活空間是非常簡單的，空間永遠也不嫌難看，不會有奇怪的造型、包覆，也沒有讓你非常不喜歡的裝潢。沒有裝潢的房子是我以前租屋時最夢寐以求的，像現在很多人買房子遇到屋齡五年、十年的，很多裝潢很怪，要拆光會被長輩罵，不拆又看不下去。

台灣的房子為什麼會走到這種裝潢風格？現在成屋的格局都是計算出來的，讓人一定要裝潢才能完成。另一方面，就像台灣人喜歡吃到飽，花一個安全數字，什麼都擁有，等我們遇到食安問題，你才意識到上菜市場買菜都不只這個價錢，貪小錢買到的結果划不來。七、八年前開始有很多投資客弄的房子，包得很漂亮，裡頭什麼都有，你覺得很划算買下

來，之後才發現漏水、壁癌什麼都沒處理，只是包起來。

莊：同時也沒有特色。

龐：所以我都說，我是花錢買樸素。而這也是需要勇氣的。

莊：如果今天有人想請設計師裝修房子，在溝通自己的需求時，該注意什麼？龐銚會怎麼建議？身為設計師，Luka希望遇到怎樣的客戶？妳會建議客戶如何培養自己的空間能力？

龐：我們正處在一個有很多選擇的時代，我認為比較好的溝通，是把你最主要的生活狀態跟動線告訴設計師，再來就是列下最想要跟最不想要的，讓設計師幫你規劃出很好的平面和空間，把天花板、牆面、地板弄好，你再慢慢把家具裝進去，累積出自己的生活品味和喜好。其實說穿了，自己要做功課。

潘：業主要自己做一點功課，對空間稍有理解，知道自己一定要跟一定不要的東西，學會整理並簡化自己的需求，才不會讓設計師塞一堆亂七八糟的東西給你。清楚自己要什麼、不要什麼後，其他就交給信任的設計師幫你規劃，如果每件事情都要自己弄、自己管，不僅會讓設計師錯亂，也會多花很多冤枉錢。

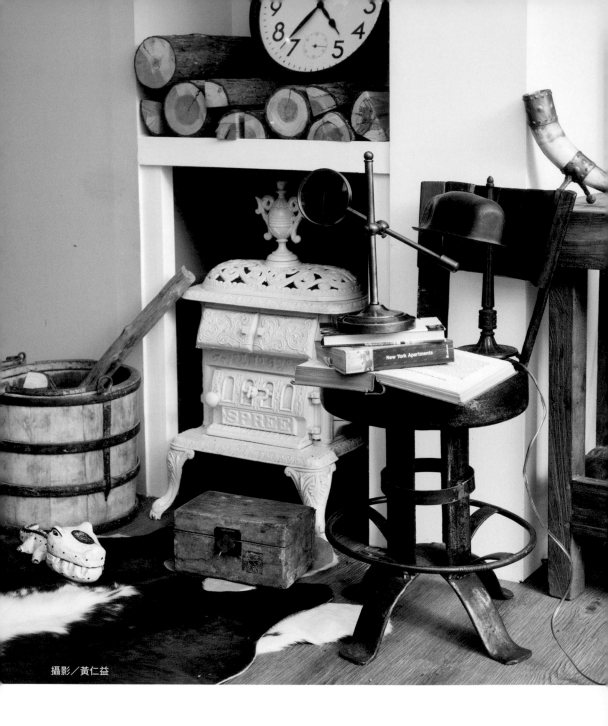

攝影／黃仁益

第二回合·空間美學觀念篇

女性空間

龐： 過去主持《龐銚敲敲門》時，有許多機會到不同的空間參觀。很有趣的是，其中不少女性受訪者的空間設計都呈現不同的風格、氛圍，無論空間的女主人未婚，還是有另一半，或是與家人同住，都可以看見那個女生的個性。我自己的兩間房子也各自屬於單身、已婚兩種不同的生活狀態，設計訴求有所不同，我很好奇Luka怎麼看女性空間？當妳為男性或女性設計空間時，從性別角度來說，有什麼不同之處？

潘： 男生對於自己的需求會比較直接、簡潔、不瑣碎，而且想將所屬的空間交給設計師操刀，通常對設計師是全然相信，並且會很明確地告訴我某個空間中會有哪些物品，如CD、音響或其他影音設備；在風格上也會告訴我他不喜歡什麼。女生會全面且細膩地考慮各種需求，如收納、鞋子總共有幾雙等等，也會把數據給我。

很多台灣業主在談空間設計時，第一個想到的就是收納，然後將很多櫃子交給設計師，但空間因此被定型。我無力改變什麼，例如當我製作一個展示櫃，卻覺得很奇怪，東西怎麼放都不漂亮，那是因為業主估算錯

誤，給設計師錯誤的訊息。這種情形通常是由女生主導，因為女生會精確地告訴設計師各類物品的數量，並會延伸考量到收納的問題，男生通常只會籠統地說「很多」、「滿多的」。到頭來，明明業主請的是設計師，我卻發現自己成了收納達人。

所以，很希望女生在這方面可以進步，在空間設計上可以有更多想像，也希望女生能在家中為自己留一個空間。不過，很多人聽到空間會以為是一個房間，其實我指的可以只是一個角落，為自己爭取一個角落。如果是獨居女性，應該更要拿出主見，讓空間能夠更舒適、靈活。

龐：這的確是一個有趣的現象，凡是會找設計師的家庭，通常多由女主人主導，由她與設計師溝通。但很多時候，女性都會先考慮家人，小孩需要什麼、丈夫需要什麼……往往最後都犧牲掉自己，即使有，也是與先生共用的主臥房。

潘：所以妳的狀況其實滿特別的，妳也是人妻，但你們家並沒有犧牲妳的空間，反而書房是妳的，廚房是按照妳先生的需求規劃。

龐：對！所以我要大大地感謝他！哈哈！

潘：確實，女性往往無法擁有一個空間。人在一天中某個時段，通常是

晚上可能需要獨處，但這時小孩要做功課，先生要忙公事，這時，多數婦女反而無處可去，沒有辦法獨處。她可能就在廚房洗碗，或在陽台晾衣服，就只能在這些空間內活動。

我覺得，每個女性都應該要有獨處的空間，如果喜歡閱讀或園藝，就可以在陽台種種花，然後在那兒擺一張桌子喝喝茶、翻翻雜誌，至少留一個空間，讓家人各自忙碌時，自己有地方可以去。不然，生活會淪為「過日子」，距離生活該有的質感是非常遙遠的。

在我接過的案例中，有些已婚的女性業主喜歡閱讀與插花，我就嘗試把餐桌與書櫃結合。對於現代人來說，會用到餐桌的時刻可能只有平日的晚餐及假日，有時晚餐還是吃過了才回家，餐桌大部分的時候是被閒置的。如果可以將餐桌弄得漂亮得宜，也可以成為主婦們的工作桌，因為在某些情況下，獲得一個專屬的空間是很奢侈的。而這種利用方式，對於有小孩的家庭也十分方便，尤其家中有國中以下的孩子，媽媽忙碌家事之餘，也能指導小孩功課。而且這樣陪伴的空間是有必要的。

龐： 在妳做過的案例中，有哪個業主是有家庭，卻在妳的空間規劃後出現一個不一樣的「角落」，讓妳印象十分深刻，也覺得有趣的？

潘： 對於每個女性業主，我都會啟發她們這件事情，提醒她們是不是忘

了給自己一個空間。建築廣告中提到的三房兩廳，女性通常會將三房讓給家人，而剩下兩廳也無法各自成為一個獨立的空間。這時只能依靠設計，讓空間產生安定感，而且是能夠使用的，當人處在那個空間時，不會感到擁擠。標榜「3＋1」房的空間，那個「＋1」根本小得像禁見房，還不如打通，讓它成為更好用的空間，千萬別充房間數而做。

龐：我覺得妳提到一個很棒的論點。許多已婚女性規劃居家空間時，只是抱著「過日子」的態度安排空間，非真正生活在其中，所以妳會透過設計給予她們一個空間，讓她們能夠真正生活在其中，而不是庸庸碌碌應付生活。所以角落概念的設計，和讓空間規劃更靈活是非常重要的。

潘：她們不僅忙碌還很孤單。我常看到的情形是，兒女長大成人後，都習慣把自己關在房間，主婦只能在客廳轉著遙控器看電視，連一個獨處的地方都沒有。如果能擁有一個獨處的空間自由運用，可以在其中看書、講電話，就不會一直將自己寄託在別人身上了。

要營造出這樣的獨立空間，通常會將書櫃與餐廳結合，或將陽台與園藝結合，有時，也會利用客廳、臥房的角落設計出個人空間。洗衣間也是很好的利用空間，只要將它設計得舒適漂亮，主婦就能在裡面縫釦子、燙衣服，如果再擺上一張桌椅，就能坐在那裡插花、閱讀，讓洗衣服不再像過去那樣疲勞狼狽，洗衣間也不再那麼簡陋不堪。

龐：對，而且洗衣間如果乾淨舒適，會讓女性覺得有安全感，也願意待在那個空間裡。如果能善用採光，更可以用作看書休息的小區塊。那單身女性呢？就妳從事二十多年室內設計的經驗中，單身女性的空間需求是否有什麼變化？

潘：最大的改變應該是，單身女性選擇獨居的比例越來越高！希望有更多時間能與自己獨處。我覺得這不是什麼兩性問題，而是社會問題。由於自主性的提升，人與人之間開始渴望保持距離，因為緊密的關係不會長久。除非妳有很大的決心、意志力，願意跳進婚姻裡，否則怎麼能忍受有另一個人干涉妳的作息、生活，更何況婚姻還是兩個家庭的結合。

龐：而且，有時一個人住久了，會覺得家裡亂七八糟是自己的事，但另外一個人進來亂就不行，因為彼此的亂法就是不一樣！

潘：對，亂法真的會不一樣！不過，做了這麼多年，發現國內女性的美感真的有提升。但我還是要講，她們非常依賴設計師，什麼都交給設計師去做，只提供衣服幾件、鞋子幾雙的數量表。當設計師依照業主需求完成設計，結果就是沒有更大的彈性空間，所以，我通常是幫業主「拿掉東西」。

龐：拿掉東西？

潘：我會告訴業主，某樣東西我們買得到，我可以陪妳去找，如果真的找不到，我們再特別訂做。

龐：我個人就不喜歡訂做櫃子或家具，想想如果能拐設計師陪買家具，也是一種樂趣呢。

潘：對，因為那很不靈活，如果要做，一定要做到很好。以我的表現方式，如果一面牆壁有四個門，我不會讓牆看起來都是門，可能乍看之下是看不出來的，或者門要做得非常漂亮，比例與對稱都非常重要。當業主只是計算物品數據，沒有做精準的空間計算，把物品擺進去後，看起來會相當零亂。這部分的溝通，就是一般業主最依賴設計師的地方。

莊：有沒有一種簡短的方式，能表達妳對女性空間的解釋？

潘：在台灣，並沒有情感或影像具體說明何謂女性空間。雖然它是存在的，卻沒有人探討它的模樣。對我而言，女性空間應該是以女性的角度設計成她所需要的手法與方式。雖然大部分的案子都是由女人主導裝潢這件事情，但大部分都是考量到整個家庭的需要。即使是單身者，也是女性業主比較多，卻鮮少問自己真正需要怎麼樣的空間，也不曾為此做功課，或設想要與設計師怎麼溝通才能達到有效溝通。所以，「女性空間」在這過程也沒有被多加著墨，就剩下這個名詞存在。

好的空間

龐：一個好的空間，應該是能看見一個人生活的狀態、喜好及動線。例如一個喜歡閱讀的人，也許桌子會比一般人大、放書的空間會比較多；或是一個喜歡插花的人，應該會有一個靠窗、充滿綠意的插花空間，也能因為這些擺設，看出一個人的性格。

潘：對，不是將空間設計套入某個既定的模式。例如我所需要的是在一個安靜獨立的空間，放一張可提供我從事設計發想的大桌子，而妳則是需要一個光線充足的大空地，其他部分就隨興擺設，這樣的空間就十分過癮。每個人需要的工作環境都不一樣，但有些人很特別，當他說「我要一個書房！」他就會將書房弄得像辦公室一樣。

其實，獨立自主、品味好、對自己的空間很有想法的人真的很少。大部分爭取到獨立空間的女人，通常都是因為衣服太多、鞋子太多，想要盡情講電話，但如果對空間沒有一個夢想，那待的地方就會千篇一律，例如玄關要有個大鞋櫃，臥室要有更衣間，浴室要很舒服，這是一個女人擁有自己的空間最想得到的，卻不是一種氣氛或情境。

龐：我也很害怕那種書房！搞得跟政商名流接受電視採訪一樣，會坐在擺滿書的雄偉大書櫃前，前面還有一張大書桌。

潘：我心想，你都已經坐上了一整天班，回到家為何還要讓自己有加班的感覺？但當書房與生活結合時，就會發現那些書櫃並不實用，擺上我們常看的書籍時書櫃顯得太深，連放設計類的書也很不合適。所以，在替業主製作書櫃時，一定會問過對方有哪些書、量大概是多少。放了雜誌就會東倒西歪，與尺寸丈量得剛好的書櫃，結構與層板是不一樣的。如果只給雜誌一個放置的平台，一定會倒得亂七八糟，所以需要更細的分隔。當然，淺的書也有合適的書櫃排法。

關於「風格」

潘：我擅長的風格是古典與鄉村風，不過基本上，每種風格都有折衷的方式，想將某些風格套用在自己的空間前，也要想到有沒有錢或辦法取得某個風格的配件，不是只要有空間就好。

過去最通俗的說法是：「我要歐式的。」如果是一般工匠型的設計師，就會把天花板搞得跟羅浮宮一樣，但家具完全是錯誤的搭配。這可能是

業主與設計師溝通不良，或是沒有人把業主錯誤的觀念矯正過來。

因為古典的東西是「一旦開始了，就必須要『繞一圈』。」線板、踢腳

板、層層疊疊的東西都要整個完成，不可能做到一半就停工。

「古典風」也講求對稱，什麼都要一對一對的，才會有歐式氣質出來。

在家具選擇上，也是屬於高單價商品，在價格上比較「不親切」。如

果是鄉村風，呈現比較自然、年輕的氛圍，氣氛的營造主要是靠「角

落」，沒有置中、對稱性，可以尊重一間房子本來的形狀，例如，天花

板本來傾斜就順應它傾斜的角度。

龐：像妳工作室的空間，天花板沒有特別設計，本來模板的痕跡都在，

但跟妳的鄉村風家具搭起來，還是很有味道。

潘：我把這兩部分斷開，而且我也不全然是走鄉村風，它沒有一定的規

矩、遊戲規則，就是自己去整頓，必須用心布置，找出物品的功能性，

很多東西無法一次到位，必須慢慢地拼湊出整個空間的感覺。

這種風格的空間還有一個好處，亂的時候也不會覺得很亂；而且當你已

經習慣這個風格，抓到自己的味道，在買家具時也不會害怕收納空間不

夠，因為你知道擺放起來會相當好看，希望每天都能看到。

自己的空間自己布置

龐：當業主搬進妳設計好的房子開始居住，妳會給他們什麼建議，讓他們的生活狀態能越來越好？

潘：以前面提到的書櫃來說，工程快結束時，我會指導業主如何布置書櫃，有些業主學得很快，弄得很有味道。有些書的封面很漂亮，像我們這種「愛漂亮」的，看到書封面漂亮就買回家的，會把書的封面朝外，後面稍微找個依靠物，整個層次感就會出來了。

書櫃做太大，書量不夠時，這種放法就會有「書放很多」的感覺，反而不會像一般人，書從左下角放，或從右下角開始放，中間再放一些奇怪的東西。所以，在完工後跟他們見個面，教導他們布置空間的方式，我是覺得還滿有用的。之後再請他們定期拍照給我看，夠漂亮的可以領獎品。有人覺得我的工作室像販賣藝品或家具的店家，我想藉由這些展示告訴他們只要用心，即使只是單純擺放物品，也可以讓空間變得很有味道！

龐：對耶，妳的這些櫃子裡會放一些很有生活感的書、相框或其他物品，我想這應該就是妳所謂的示範吧？人是視覺的，很多東西，多看多觀察就能吸收學習。

潘：另外，有時我會在完工時，把適合的東西一次搬過去，我覺得好，業主也覺得很棒，那就留下來。有時則是教他們要怎麼使用空間，以一面鏡子來說，還放在店裡時他們會問我：「為什麼要買這個回家？」當把鏡子買回家放在一個適當的地方，他們就覺得很好看。所以東西一定要擺對地方。

衣服、鍋碗瓢盆都有擺設的邏輯，雖然不必像家具店擺得那麼做作，例如，擺在工作室的這些櫃子，即使都不成套，但擺起來好看的原因是，這邊沒有特別「跳」的顏色，而這些木頭顏色所呈現的就是一種質感，不會有塑膠製品，或擺放像桃紅色這麼搶眼的物品。如果是為了呈現一種幽默風趣的感覺，桃紅色當然是OK，但不要在一個展示櫃中，擺一些莫名其妙的東西。

還有，如果生活物品的擺放很容易亂糟糟，那就只要目光直視的一百五十公分上下漂亮整齊，其他部分不要太誇張就可以了。而這段高度的櫃子、牆壁的確也非常重要，所以，我會將好看的、想表現在空間中的物品擺放出來。如果業主真的不太會擺東西，我就告訴他們，這一段就不要刻意去弄什麼。

209

設計師的工作內容

龐：對妳來說，空間設計最重要的元素是什麼？

潘：空間中最重要的元素我覺得是「人」。因為人起心動念，會想買個房子、挪動空間，或是布置一個屬於自己的地方，這就是一個空間的開始。我也認為，如果可以遇到一個好的業主、好的空間，是一件幸福的事。意思就是說，如果能遇見有默契的業主，條件良好的空間，這兩個因素結合在一起，對於設計師來說，就是能盡情發揮的舞台。不過，盡情發揮的意思不是把設計弄得很複雜、花很多錢，也不是很多人口中的「玩設計」，對我來說，設計不是「玩」出來的，很多東西都要經過計算或精算，找出它的平衡點，又要能做得很漂亮。

當設計師好不好玩？非常地不好玩。設計師不管是男生還是女生都很累，但男設計師光鮮亮麗叫做「有型」，邊邊叫做「品味」；女設計師打扮得太妖嬌，現場那些裝潢師傅會覺得妳不夠專業，不想跟妳多談什麼。像我是每天去監工，所以模樣都很狼狽，即使下午要開會、穿著三吋高跟鞋，還是會以最快的速度到現場，看到的人都問我：「妳是猴子轉世嗎？」

偶像劇裡的設計師一定會穿得非常漂亮，然後悠閒地逛著家具店，跟業

主做作地交談。但真實的情況卻是，上一通電話還在跟師傅聊聊糞管要怎樣放，罵得大小聲，下一通電話可能是對業主說：「親愛的，我們床單就買白色的吧！」整天就像這樣呈現精神分裂狀態。

龐：嚴格來說，設計師就是雜事很多的工作，看得到、想得到的事都包含在裡面，而電線、水管、糞管、排水等是我們看不見的，也都要考量進去。這個工作一定要有熱情，非常大的熱情。

潘：對，而且買了音響喇叭或其他任何看得見的家具，都必須由我來負責。不過，因為台灣的女性室內設計師比較少，一旦找上女性設計師，就會非常依賴我們比較細膩的部分。一般案子通常三個月結束，但我們的案子都要拖到五個月才能完成。業主會一路委託我到他們搬進新屋，買好了林林總總的家具或生活用品，簡單來說，就是「包到底」。

但這是很好玩的階段，完工了，如果我跟業主相處得很好，就會弄得好像是我要搬家。

龐：我覺得好玩也是在這階段。妳之前談的部分是設計，但當時間慢慢拖長後，就變成了情感的互動、依賴，妳給業主的不只是一個產品或設計，而是真的進入了他們的生活，幫助他們在某個空間中生活得更好。

潘： 所以，我沒有辦法在同一個檔期執行太多案子，因為真的太累了。

舉個例子好了，有時和業主成為朋友，看到我的眼圈跟化煙燻妝一樣黑，還會關心我說：「哎呀，妳真的太累了啦，要多吃B群，假日要好好休息啦！不過，我們禮拜天去買床單好不好？」幾乎都是這樣，聊起天來好像朋友一樣，但事實上，該做的事還是要做，而且是不會減少的，還會因為情感的連結，而讓事情變得更多。

要成為一個設計師，必須真的很喜歡這份工作，不然會對這些瑣碎的事感到很不耐煩，尤其是客人品味不見得那麼好的時候，光是買床單就要跑五家店。但我會希望業主買的東西都是對味、到位的。我後來調整為：帶他們去逛一次，一邊逛一邊教，給他們一些「小撇步」，整體性地告知什麼東西要怎麼挑，不會這趟只為了買沙發，就只看沙發。如果哪面牆弄得相當漂亮，我也會藉機告訴他們，因為未來幾年他們還是會面臨到為自己的家購買家具的時刻。

龐： 要訓練自己看「好看」的東西。當你習慣看不好看的東西，久而久之就會麻痺，但多看好東西，就能逐漸提升自己的品味。美感是經年的累積，好的空間設計就是把好的美感落實在生活裡。

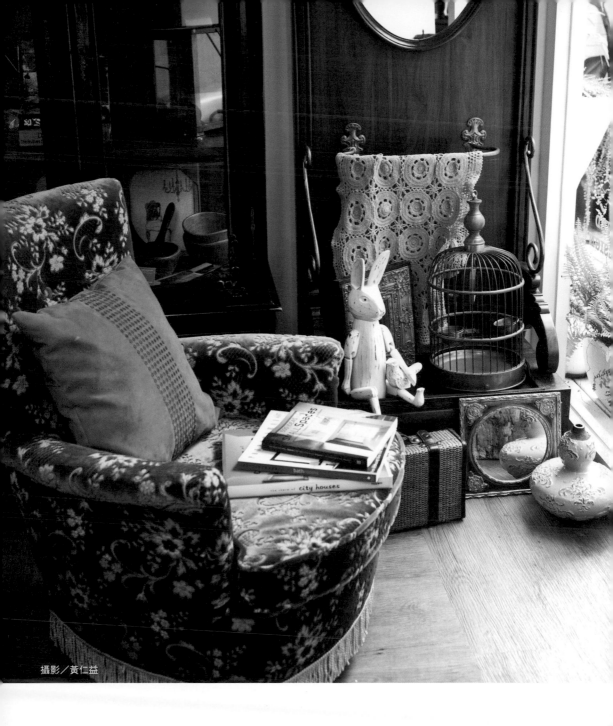

攝影／黃仁益

攝影／黃仁益

看看聊聊・老物件

龐銚 × 毛家駿

毛家駿

時常生活有限公司負責人，做過
家居店美術設計，當過設計總
監，目前是時常生活有限公司負
責人，除了設計工作，也開設
生活道具及甜點店「時常在這
裡」。不定期在台灣和日本巷弄
間，找尋簡單、實用、純粹的好
物和老東西，也把過去記憶中的
生活物件轉置空間，設計出由物
件衍生的人和空間新情境。

龐銚（以下簡稱龐）　毛家駿（以下簡稱毛）

老東西背後有很多故事

龐：我喜歡老的東西，因為能在上面看見時間的痕跡，也能從破損及坑疤中揣度使用者的生活形態與習慣。

尤其是工具類的老東西，從工具上的凹陷，我猜想使用者慣用的是左手或右手，從很小的痕跡中，看見一些「過程」，這是最有趣的部分。毛也喜歡老的物件吧，不過，你特別喜歡的是家具？

毛：對，家具之外，很喜歡老木箱、鐵盒等，生活上可以用來收納、置物的道具。有的人喜歡蒐集老玩具，我之前很喜歡長相奇怪的公仔，這幾年喜歡各種樣貌的北極熊。

龐：是啊，喜好是會改變的。所以如果是公仔，會蒐集哪個年代的？

毛：公仔的話是比較近期的。現在的公仔種類好多，其實我不太知道要如何形容它們，也不是很專精研究的那種，只是如果有看到那個喜歡的樣貌出現，會有一種特別的好感，讓我想帶它回家。其實我有把這些公仔擺在一起，想找到其中喜歡的共通點，應該就是：造型奇幻一點，身

上有獨特的道具或配件，感覺有些深藏不露的祕技吧。然後，每次看到他們，就覺得背後隱含了很多故事在裡面，所以，不僅是買到那個公仔，我同時買到這些自己可以天馬行空去想像的故事。

而我之所以會喜歡老東西，好像跟妳有些雷同，也是喜愛老東西上的歲月痕跡，可以看見過去那個人使用的樣子，背後隱藏的故事也會慢慢浮現，逗引你去探究，這是老東西最有趣的地方。

我還發現，我喜歡的老東西大概可以分類成兩款，一種是存放年代已久的物品，另一種是傳統的生活用品，從過去到現在都用同樣的方法製造，例如已經有一百年歷史，到現在還在生產的老牌棕刷。

龐：雖然是古老的製造方式，但到現在還非常好用。

毛：對啊，到現在都還是非常實用。

龐：像是水晶肥皂這類的老品牌，我都是用這個洗畫筆的。

毛：對對對，就是像這樣的東西！我還滿想做一個主題，找出台灣的傳統物品，讓它可以繼續生產，繼續販賣。像日本這個國家，十分重視傳統文化，許多店動輒就經營了八十年、一百年，而且那些傳承自古老技術所製造的商品，以現代的眼光看來，也不會覺得不合時宜。這些老商品的外形都十分樸實簡單，實用又有溫暖氣息。

在造型與演變的過程中學習

龐： 剛剛你提到的是，保留著傳統造型但現在仍然繼續生產的老東西，當你拿到手上時，是全新的不會有破損或壞掉的地方。可是有些老物件，像家具等等，可能會遇到蟲蛀或破損的情形，當你在挑選時，會忌諱這些嗎？還是有些破損也沒關係，自己會修修補補？

毛： 其實，有時候有些損傷反而還滿好看的，像沙發有一點點破損，或有一些皺摺，會比新做的更有味道。有些人喜歡把破損的舊沙發拿去重新縫補，但縫補過後反而變得有點奇怪。這些東西用久了，本來就會有一些皺摺、凹痕，但是如果不是很嚴重的損壞，又整個拆除翻新，味道就變了。而且，我發現台灣師傅在縫補或翻新時，有些不會按照原本的工法做方式修補。例如這張椅子，坐墊的填充因為時間關係，現在的軟度更符合人坐上去的姿勢，一坐下去，可以很舒服地窩在上面，但經過修補後，師傅把裡面的泡棉給換新，也許看起來挺度很夠，但是坐上去那種長久以來累積的舒適度就不見了。

龐： 這和你提到的「工法」有相當大的關係。每個國家的師傅，工法真的都不一樣。有一些從國外進口的器具，經過台灣的工法重新修補，整個味道就不同。不過，有一種比較有趣的修補，改變物件原來的樣子，

例如把一個櫃子跟其他元素結合，變成另一種功用的東西。

毛：這滿有趣的，像最近跑工地，有看到師傅把燈座跟小電扇結合，變成比較高的電扇，有很多就地取材製作而成的即用道具，滿好玩的。然後，之前還有看到有位設計師，重新詮釋老舊款式的椅腳，結合新材質，做成新樣貌的家具。

龐：椅腳是舊的嗎？

毛：椅腳是新做的，但是取材的款式是舊的。對了，是西班牙的設計師Jaime Hayon，他的設計非常有特色。

龐：我也很喜歡他的設計！很奇幻，又有一種戲劇性的張力。

毛：他融合了許多老的元素在設計裡面。他會去朋友家，觀察朋友蒐集的老家具底腳，再結合其他元素變成具有現代感的設計。

龐：就是老的型，但是以新的材質製作。

毛：對，例如利用一些釘釦作為設計元件。

龐：有些椅子還有馬車的造型。

毛：沒錯，老的型，但以現代的設計語言重新呈現。我還很喜歡一個北歐設計師 Finn Juhl，他的東西也好吸引人喔！他設計的椅子有非常經典的北歐款，也有造型很可愛的沙發，外在的曲線都非常漂亮，坐起來也很舒適。

龐：老物件會給設計師靈感跟養分。這是一個重點。即使再怎麼追求新的造型或材質，有時還是要回顧過去舊有的東西，讓它的造型出現在現代，在材質上做更新，這種衝突的感覺也很棒。

毛：記得以前念書的時候，老師有說過一句話：「學習老祖宗的智慧。」不論是設計生活物品、家具，他們都經過時間的淬鍊，不斷改良才呈現為現在的樣子。所以，每一個我們生活中的物件，一定都歷經許多階段的演變。

龐：所以我們能在這些物品的造型和演變過程中，學習到很多東西。

毛：對，如果能使用在設計上，就會有這樣的基底，重新詮釋後讓商品更加分。像台灣某些地方其實有很棒的舊建築，例如：青田街、麗水街、杭州南路一帶有許多老房子，很多鐵窗、木門，還有些矮圍牆上，仍舊黏著碎玻璃啤酒瓶做成的防盜警示。這些都是很有趣的元素，不過，現代建築似乎很少把這些部分保留下來。

去哪裡蒐集老物件？

龐：現代建築的建材也許比較好，但總覺得少了些趣味與生活感。

毛：所以我現在看到老房子從木門窗變成鋁門窗，都會覺得很可惜。

龐：蒐集老物件到現在，你累積了哪些心得？或是如何去蒐集？要注意什麼事？會不會常常看一些書？

毛：老物件越來越難找了！早期我會趁過年前，到台北收大件丟棄物的角落，撿這些老物件，不過現在知道這管道的人越來越多，很多人會先在旁邊等住戶拿出來，找老物變得很緊張。

另外，有時候也會有朋友通報：有認識的人老屋要拆，裡面的東西都不需要，問我要不要收？然後我就會叫了貨車跑去收。

現在的話，比較長跑日本找，會到市集、古道具店，或是有時候我們到他的倉庫挑老東西，上回因為這樣，還坐了趟很遠的車到和歌山，一點的文具店、雜貨店；跑久了以後，開始有熟識的店家，有些會帶我但是一打開倉庫，看到好多好棒的東西，就覺得再遠都值得。

龐：前陣子，附近鄰居剛好在整修房子，丟了一些櫃子，有天晚上九點多開車經過那堆東西，四周滿暗的，就趕緊下車看看。雖然沒有特別好

的東西，但看到一個與書桌相連的閱讀燈，燈罩小小的，而且是用米黃色玻璃做的，非常可愛。我向左右看了一下，趁四下無人就把燈罩拆下來了。但我在想，這個行為是OK的吧？

毛：如果是對方丟棄不需要，應該是沒問題的。

龐：哈哈，也對。不過在拔燈罩的當下我真的猶豫了一會兒。帶回家後，打算把那個燈罩跟其他新的材料結合，改造成小燈具或能和生活結合的用具。雖然是與新的材質結合，卻能從設計或材料中看見老的元素。這種衝突感一直是我覺得很有趣的，但拾到這些東西的機會，卻也可遇不可求。

毛：現在販售老物件的店家都很厲害，哪家東西要丟了、要拆了，他們就會把一些不錯的老物件整理出來，很難跟他們「競爭」。很久以前去了趟中國上海，發現那裡也有好多老物件，我滿喜歡他們街邊一些過去使用的實用桌子、椅子，也想跟這些物主買，但不知道怎麼把它們帶回台灣。

龐：我記得你拍了很多記錄老物件的照片？

毛：對，拍了好幾百張，之前還辦了一個小小的展覽。

龐：除了真正擁有家具，也能透過攝影的方式記錄、保存它們。

毛：對啊，像我回台中的時候，或者有時候去台南、嘉義、宜蘭玩，在街上閒逛，看到很多保存了很久的老家具，有時候就會用攝影的方式記錄下來。

龐：台南有很多房子都有美麗的老鐵窗。

毛：超多的，而且每一家的花樣都不一樣，光是一整天走逛小巷弄，看這些花窗就非常精采。台南人感覺好像不喜歡住高樓，所以保留了很多這種單棟老建築。

龐：在這裡，應該是因為台北地狹人稠，必須要不斷「往上爬」。台南人口沒那麼密集，透天厝相對就比較多。

毛：有一次去台南，一位熟朋友帶我們去看老房子。房子每間的感覺都很棒，而且租金便宜，一整棟三到四層的房子，地段也好，一個月租金不到兩萬元，讓我很想搬過去，無論是開個店或是居住在那邊，覺得都很舒服。而且，很多間都保存得很好，只要再稍微整修，都是非常棒的空間。不過，聽說現在租金已經漲很多，感覺大家都很喜歡在台南過生活。

223

攝影／黃仁益

讓老房子展現原來的質感

龐：你有沒有一些整修老房子的簡單方式或特別的想法？

毛：盡量不要去破壞房子原來的樣子。如果它本來就有好看的木門窗，可以想辦法修復，不要改成很粗線條的鋁門窗。或者，像磨石子地板是很美的，現在已經很少師傅做了，也很值得留下來。像我現在店裡的磨石子地板，之前是被塑膠地板蓋住，地板拆除時，才發現底下這麼美，後來，找專門除膠清潔的師傅，來處理了三次，終於恢復原來的樣貌。

龐：對，磨石子地現在很少了，製作過程非常費工，還會用到很多水，如果是住在很高的樓層，房子還會漏水，在施工上是有困難度的。

毛：裝修老房子，只要把水電管線都整理好，牆面天花板重新粉刷好，其他部分，我覺得都用活動家具比較好，這樣空間靈活性也大一點。如果是住老房子，當然有些部分就不要太介意，比如：管線外露，反而很多時候，這樣的管線外露也讓空間變得很有特色。

龐：所以，你認為在整修老房子的過程中，盡量用修補方式做就好。

毛：如果請設計師，把整間老房子設計都大翻新，沒有保留一些原有的

225

味道，感覺就沒有意義，這些整理管線跟大更新的費用，不如買間新房比較好。

龐：嗯，而且還能省下一些整修費用。我有個方法很簡單，而且很好用，就是把牆壁「刷白」。在整理工作室時，裡面有個貼滿十乘以十色方塊磚的廚房，那種磁磚不是那麼美觀，我就直接把它粉刷成白的，用平光漆遮覆掉亮亮的磁磚，材料本身粗粗的感覺會保留下來，牆面看起來也非常乾淨。

龐：所以你會故意把它打掉？

毛：對啊，這是一個還不錯的處理方式，我們現在在的這個空間，後面這面牆，初看到的時候，是用水泥填平的，當時就在猜想，如果是老舊房子，裡面應該有砌磚。所以就請師傅把表面水泥打掉。果然裡面是磚頭，留下後，再重新「刷白」就很有味道。

毛：對，讓它能夠展現原來的樣子。現在好像很多空間，會特別砌牆，讓整個空間有點比較工業、不修邊幅的樣子。

龐：而且最好是把當時的鑿痕都留下來。因為怕師傅不小心把洞給補平了，要一直不斷提醒，哈哈。

毛：對啊，有特別跟師傅說不要弄得太乾淨。當時，把牆面挖出來的時候，還覺得自己挖到寶了！

龐：我覺得這是最簡單最精緻的方式。在一個空間中，不是每個元素我們都很喜歡，打掉後如果還要補東西其實很費工，不如把它跟整體空間漆成同一個色調，就很有整體感。

毛：很多人在裝潢的時候，為了要遮蔽空間中的管線，做很多木工去包覆。但我覺得管線在空間中也能變成裝飾，只要整齊沿著牆邊走，在空間中並不會顯得奇怪。

龐：讓管線變成空間中的一種線條，其實不做天花板，會讓整個空間看起來比較寬敞。

毛：有些人為了要做間接照明，會再做一層天花板。如果空間是有挑高的還好，如果沒有，建議還是不要做比較好，可以用立燈或檯燈彌補光線的不足。

龐：在做空間設計時，你好像比較喜歡布置的手法，而非裝修的方式？

毛：整個空間會把基本的天花板、牆壁跟地板做好，再來管線也都整理好。其他的部分，可以用不同款式的家具，布置出不同的味道。如果空

227

間本來就不大，又再做很多隔間的話，會變得非常狹小。如果我們將隔間換成一個穿透的櫃子，除了增加實用性外，空間也會顯得大一點。

龐：除了老家具，款式現代的家具也會是布置空間時很好的選擇，而不是硬做一個隔間，或是為了收納做一個很大的櫃子。而且，我們還能從這些家具中，看見主人對文化、款式、色彩的一種情感，如果是很刻意地做系統化的櫃子，反而就掩蓋了一個人的喜好與特質。

毛：覺得設計師如果為了空間的需求做一些固定家具，沒有顧慮到屋主真正喜好跟生活習慣，這就不是屋主的家了。所以，如果想要有個自己很喜歡的生活空間，其實可以考慮自己布置空間，然後按照我們之前建議的：地板、牆壁、天花板、水電管路找專業的工班處理，其他部分就可以自己買家具來布置。

龐：不過，在這之前可能要做一些功課，例如多看一些書，或用攝影記錄適合家中的擺飾或家具。需要一些時間去累積，等到有一個空間需要布置時，就能從過去整理的資料中，找出自己最喜歡的設計風格。對大部分的人來說，突然要設計一個空間是很難下手的，事前做一些準備工作會讓自己比較有個概念跟方向。

毛：沒錯，像常常聽到朋友在裝潢家裡的時候，會問我：「我有很多喜

歡的家具，但帶回家後不知道怎麼組合在一起。」

龐：很多人都有這個問題，不知道如何把不同風格的東西擺在一起。

毛：其實有很多風格混合在一起的時候，只要在色彩或材質上找到一個統一元素，就不會覺得零亂。比如：都選擇木頭材質，色彩都用大地色系或是近似色。

龐：至少要有一個元素是一致的，不管是色彩還是材質，要把它們統一起來。

毛：雖然看起來每個物件是不一樣的，卻融合得很好。

越看越喜歡，越看越愛

龐：到目前為止，哪個收藏讓你最得意？

毛：我滿喜歡現在在家裡使用的「明治牛奶」的木箱。現在一般常看到的牛奶箱有鐵製或塑膠製，很難得可以看到厚木頭製作的。這是有一次我回台中，在國立美術館附近的家具店看到的，老闆也把它整理清洗得很乾淨，就馬上買下來。

龐：那你現在拿它來做什麼？

毛：現在用來裝零食跟調味料。

龐：哈哈，它是什麼年代的？

毛：大概是一九七〇年左右的！現在為了製造跟使用方便，很多都變成塑膠的了。

龐：塑膠比較輕，方便運送。

毛：但就是少了點味道。還有一種可以提的鐵箱也很有味道，過去叫外送時，店家會用那種鐵箱送飯、送麵來，麵是直接用店裡的瓷碗裝，吃完就把碗放在門口，店家會再來收。如果現在還有麵店這樣幫客人外送，會變得很有特色。

龐：先不論東西是否好吃，這個運送方式本身就是一種樂趣，減少了現代的「速食感」。之所以會覺得「老東西」有趣，是因為那些東西多了一種「觀察」與「等待」的過程。現在許多東西都是大量生產，可以說是唾手可得，而且用完就丟了，不會讓人有任何珍惜感。對學設計的人來說，一般都會追求最時尚或流行的東西，所以老東西給你的是哪種感覺？

毛：覺得時尚、流行的東西，很難和它變成長久交心的熟朋友。一段時間後再回頭去看它，就找不到最初想像的那種感覺。但老物件卻會是越來越喜歡的東西。

「混搭」讓老東西有新味道

龐：老東西會影響你的心境嗎？或是你的心境影響你對老東西的喜愛？

毛：可能因為在這些東西的身上，有太多故事發生，就會產生一種特別的感受。以杯子為例，用新買的杯子喝水，可能只會單純覺得這個杯子滿好看或好用的，但用在市集找到的杯子喝水，會開始想：什麼樣的人曾經用過這個杯子，或是觀察杯子上面的設計及紋路，去推想為何當初會這樣設計。這些都會為生活增添樂趣，也為設計帶來許多靈感。

龐：除了你剛才說的「靈感」，那些老東西對於創作者來說，也是一種養分。當我們不斷去追求新的、別人沒有做過或看過的時候，仍然需要回頭從老東西上吸收營養，並且把它重新做一個轉換與整理，創作才會有所謂的「厚度」。

但如果整個房間都是老東西，不去整理它，住起來反而會不舒服。所以

這就要經過消化、轉換，再重新呈現，才能展現出老的「新味道」，而且在空間中是合適、恰當的。依照現在的生活形態，如果左邊一個老家具，右邊一個老家具，就顯得太過沉重了。

毛：如果整個空間都是老的元素，沒有特別整理的話，「舊感」也會很明顯。有時候，也可以加一些造型單純的現代設計進來，或是選一些本身造型就簡單的老東西，這樣組合起來就不奇怪了。

龐：必須「混搭」吧！要不然就會覺得自己像活在清朝一樣！中國風的老物件感覺上比較沉重，應該是顏色的關係，如果把它換個顏色或許會好很多。雖然樣式是舊的，但顏色是新的，感覺就會很不一樣！換句話說，就是要融入一些現代的「語彙」在裡面。而且中式家具通常都比較大件，但現代房屋的空間都比較小，在比例上顯得不太合適。

毛：日本福岡有一家販售老家具的店，他們會把櫃子上的漆全磨掉，露出木頭原來的色澤、紋路，就避免掉原來太突出或是太沉重的感覺。

龐：這是非常有意思的做法。老物件除了以木製為主，近年來，具有工業感的鐵件或塑膠製品，也廣為流行。

毛：我覺得台灣多多少少受到這種風格影響，開始會把舊物品回收再利

用，做成很有設計感的物件。很多商業空間或住家，都能看到這些風格的家具。

龐：過去我們購買老東西、使用老東西是為了省錢，但當它成為流行時，在價錢上卻反而讓我們苦惱。雖然很開心這些東西受到歡迎，但當我們將一些資源重新分配再利用後，價錢上卻變得昂貴，這似乎失去了最初的單純意義，成了一種時髦。

毛：價格變高，跟數量越來越少或許也有關係。

龐：的確，畢竟老東西賣掉一件就是少一件。再加上有些店家行銷做得非常好，客流量變多，東西自然就變貴了。

尋找老東西之旅

毛：你現在最想要的老物件是什麼？

龐：我現在最想要一張鐵椅，結合木頭元素，像吧檯椅可以旋轉，最好有輪子。

毛：我也很想要一張那樣的椅子，我在台灣的鐵工廠有看到師傅自己做來使用的，老闆不賣，他說：那跟他有感情，用了二十多年。

龐：我特別喜歡有輪子的家具，因為輪子是可以任意移動的。因而能產生聯想，例如，可以把櫃子從這裡移到那裡，椅子可以從這裡「走」到那邊，輪子讓這些沒有生命的東西動起來，有了生命感。所以如果重新製作家具，我一定會裝輪子，讓每一樣東西都要會跑！

毛：像茶几裝大鐵輪就好看又實用！

龐：不過那種輪子很難買。之前在環河南路找到了，老闆因為那種東西比較少人買，就把它塞在角落，那天我剛好穿裙子，趴在地上找，形象有點好笑。找出來後，發現上面的油漆都剝落了，反而很好看！老闆還跟我說，之後還會進更大的輪子，我可能要再去看看了。

毛：我也是在環河南路買到很多好用的鐵輪，記得那邊有一、兩家在賣。老闆把它當壓箱寶一樣收得好好的，而且還會用鐵線把那些輪子串起來。

龐：還有一個東西我覺得也很值得找，能作為設計上的參考，就是被廢棄掉的模具。它很適合做成小零件，放置在家具的角落。因為它是被人使用過的，所以上面有些磨損或是凹痕，會很好看。

毛：像這間店的書擋，就是高壓電上的礙子。

龐：剛剛有注意到了，覺得非常好看！我家裡用的是小顆的，如果有大的，當書擋或花器都會很有味道。

毛：這種五金或是工業材料的轉換使用，真的會讓空間變得實用而有風格。

龐：在美國逛跳蚤市場時，看到一台價值快五十美金的老式收銀機，就是按下按鈕後，標有數字的牌子會立起來那種。體積有點大，讓我有點猶豫。但當我決定要買的時候，回去找老闆，就發現已被買走了。

毛：好可惜沒入手，其實不算太貴。妳都從哪裡知道跳蚤市場的消息？

龐：通常都是經過當地的朋友，他們比較會知道這些。還有一次好遺憾，當時我在美國中部讀書，跟朋友一起到紐約玩，巧遇一個假日才有的跳蚤市場，看到一個超好看的銅片立扇，大概一百五十幾公分的高度，開價非常便宜，大概七十美金，應該扛都要把它扛回來，但我無法帶著它坐飛機。

毛：可以用寄送的啊。

龐：我當時沒有想到，因為如果買了，也必須先把它扛回旅館。不過，現在回想起來，覺得好可惜喔！

235

毛：有朋友跟我說，國外報紙上，有時候會刊登老宅裡有物品要出清的消息。

龐：有啊，那種很棒，都是週末的活動。有時還會特別註明賣什麼種類的物品比較多。有時去國外久了，也會知道哪個區域的老房子比較多，可能會有比較多的老物件在賣。

毛：是開放所有人進入購買嗎？

龐：對啊，而且賣的東西非常便宜，可能一個盤子，上面又堆疊了一些文具用品，這樣整個只賣一塊美金，或是一大包火柴，才兩塊美金。

毛：現在都還有嗎？

龐：美國中部比較多。東西兩岸的人口流動率比較高，很容易就出國了，再加上氣候比較潮濕，物品保存比較困難。中部比較乾燥，物品可以從爺爺奶奶那輩保存到現在，幾乎不搬家，也沒有太多的外來人口，東西可以幾十年都在那裡。

毛：我還聽說，有些蒐集老東西的人，會租一台大卡車到處旅行，看到喜歡的老物件就買下搬上車，就是「老東西之旅」。

龐：真的很瘋狂、很有趣。而且，有些時候真的覺得自己需要一輛卡車，喜歡上的老物件很可能是一件大型家具，沒有卡車還不知道該怎麼辦。我買過椅子，也買過打字機用的桌子。

那張桌子只有五塊美金，桌面是木頭製的，桌腳是鐵製的，還裝有輪子。椅腳可以升降，而且只要把它固定住，輪子就會收起來。如果把桌子翻過來，就可以推著它走。噢，超可愛的！

毛：那是怎麼帶回來的？

龐：貨櫃帶回來的。那次大概帶了四十幾箱回來。

毛：日本他們常常在神社販賣各種古物跟老東西，我跑過東京、京都、靜岡、福岡、名古屋等城市。辦在神社裡的古道具市集，常常可以找到很多很棒的東西，像是馬口鐵箱子、木櫃，或是檯燈、打字機、老玻璃杯……上一趟，除了寄回來好幾個箱子，也提了林林總總快四十公斤的老件回來。

龐：我已經好久沒買這些東西了，因為台灣都找不到。

毛：對啊，台灣過去比較難找，現在有越來越多販售老物件的店家。感覺中國地大，應該會有很多老件可以找尋。

龐：大陸我比較不清楚，因為每次停留的時間都很短。不過，我知道北京有個潘家園，那邊有些老舊物件、鐵皮玩具、少數民族的服飾和飾品等，還有一些所謂的古董，但這部分就需要有相當的專業知識了。不過據說在九〇年代初期，如果在一大早，大概清晨四、五點鐘去，是真的能買到出土文物的，因為會有盜墓者來這兒銷贓。當然，這可需要一點勇氣才能下手了。

毛：我之前去上海，有買到那裡吃炸醬麵時，上面寫「福祿壽喜」的手繪碗，一個才十塊人民幣。

龐：你家現在應該滿了吧？

毛：現在真的堆了一堆東西，有時候整理房間就會挖出想不起來曾經買過的東西，所以喜歡買很多老木箱或是鐵盒，把這些東西放進去收納起來。雖然知道東西越來越多，但是旅行的時候，看到很有感覺的老物件，還是很想把它們都帶回家。

龐：是的，我們都像是時空的旅人，生活在當下，卻有著一個老靈魂！

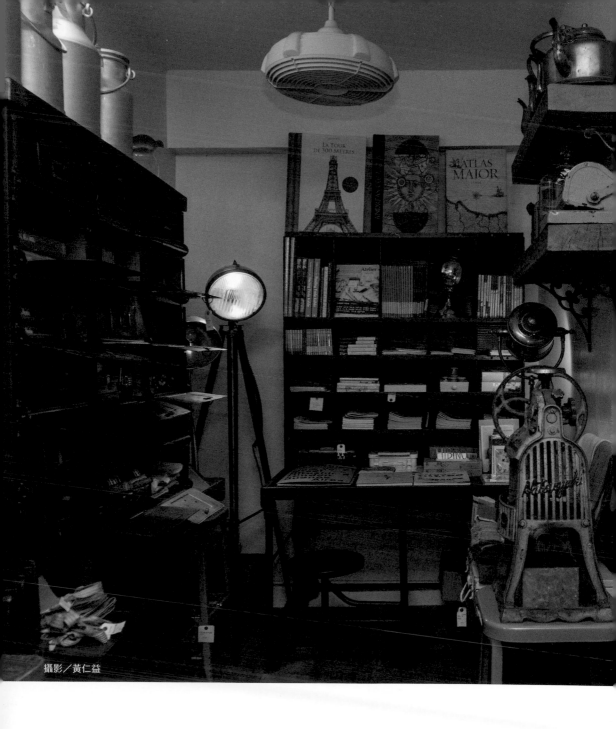

攝影／黃仁益

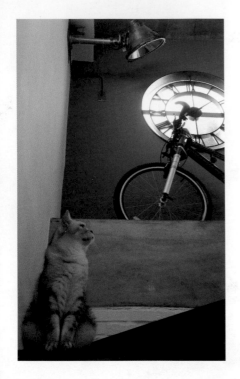

文字協力：鄒欣寧

曾任職於《誠品好讀》、《PAR表演藝術》雜誌
著有《國片的燦爛時光》、《打開雲門》（合著）、
《咆哮誌》（合著）等書。
目前為自由文字工作者

特別感謝　彩田舍季／集集設計

討論區030

空間練習題

龐銚◎著

出版者：大田出版有限公司
台北市10445中山北路二段26巷2號2樓
E-mail：titan3@ms22.hinet.net
http://www.titan3.com.tw
編輯部專線：（02）25621383
傳真：（02）25818761
【如果您對本書或本出版公司有任何意見，歡迎來電】
法律顧問：陳思成

總編輯：莊培園
副總編輯：蔡鳳儀　執行編輯：陳顗如
行銷企劃：張家綺
空間攝影：林裕翔
美術設計：周惠敏
校對：金文蕙／黃薇霓
初版：2016年（民105）5月10日　定價：399元
印刷：上好印刷股份有限公司 (04)23150280
國際書碼：978-986-179-443-3
CIP：967.07/105001616